U0360778

木材料语言

The Language of Materials

罗幻 —— 著

清华大学出版社
北京

图书在版编目（CIP）数据

木材料语言 / 罗幻著. —北京：清华大学出版社，2024.4
ISBN 978-7-302-65691-3

Ⅰ. ①木… Ⅱ. ①罗… Ⅲ. ①木雕—雕塑技法 Ⅳ. ①J314.2

中国国家版本馆CIP数据核字（2024）第051184号

责任编辑：宋丹青
封面设计：王　鹏
责任校对：王凤芝
责任印制：杨　艳
出版发行：清华大学出版社
　　　　　网　　址：https://www.tup.com.cn，https://www.wqxuetang.com
　　　　　地　　址：北京清华大学学研大厦A座　　邮　编：100084
　　　　　社总机：010-83470000　　　　邮　购：010-62786544
　　　　　投稿与读者服务：010-62776969，c-service@tup.tsinghua.edu.cn
　　　　　质量反馈：010-62772015，zhiliang@tup.tsinghua.edu.cn
印　装　者：小森印刷（北京）有限公司
经　　　销：全国新华书店
开　　本：170mm×235mm　　印　张：9.5　　字　数：120千字
版　　次：2024年4月第1版　　　　印　次：2024年4月第1次印刷
定　　价：118.00元

产品编号：100517-01

自 序

今日的艺术类课程教学已非传统式"讲授",更像是与新趋势、新思想同步发展的研究性讨论,很多可能的标志性事件还处于发展阶段,因此,对于本书中所谈及的艺术家、艺术作品,或是艺术问题,我并不会给出定论,而是以一种阐释的方式讲述,写法上也更接近发言与交流,希望藉此与阅读者达成一次较深入的沟通。艺术家也同其他行业的从业者一样,也许有少数人能够创造时势,可绝大多数人只能遵从潮流。所有表象都有其内在逻辑,本书写作的初衷就在于找到一种可作为长线认识的推演链条。其加上个体的感悟与经验,能够成为一个作者延伸发展的依据。

当代雕塑的直观特征在于"变化"本身,一方面,不断有创作者沿着雕塑学科的主要语汇深入探索并拓展原有的学术边界;另一方面,有很多人致力于解构传统学理内涵,将雕塑的概念模糊化,进而追求更广泛的艺术价值,使"雕塑"之名仅作为"三维"或"立体"形式的代称。青年艺术家在创作初期依靠才华和敏锐性能够使作品呈现出新鲜感与活力,但随着创作业态的急速更迭,必然会面临进一步发展或转型的问题,如果没有相应的认识论基础和创新意识作为支撑,所谓的成功在其漫长的艺术生涯中可能只会是昙花一现。

创作者需要直面复杂的客观趋势,关键是了解应如何建立起相对完整的思维体系,具备自我革命的素质和能力。创造性的体现绝非呈现一种前无古人的"奇观",而是将传

统与当代融会贯通之后的文脉延伸。从这一点上来说，具备操作（掌握媒介工具）与写作（主动学习各类型创作成果并转化到自我体系中）双重能力的新型艺术家才能满足时代的要求。本书作为一种解决方案，力图帮助阅读者逐步构建起较为全面和整体的雕塑认知体系，增强探讨学术前沿问题的意识，更为理性和自然地研究具体课题，不断完善自我学习的能力，打下创新的思维基础。

从事木材料教学与研究对我来说是一种机缘，木材所具有的历史感、生命力、发展性都使我倍觉真切。事实上，即便不使用木材料，本书所构建的材料思维模型依然是有效的。教学者需要让自己具备更为开阔的视野，从而促使自身形成相对完整的艺术认知。艺术的妙处在于，它不是纯粹的推理和综合，也非语言与修辞的完善。技法粗糙者大多情感充沛，狡黠灵活者，反而漂浮不定。心性终究会与木性一样映照在物件之上，创作者所能掌控的只有耐力、坚定与诚意，唯有走进体系，穿越迷雾，方能摆脱被潮流所选择的命运。

党的二十大报告指出："发展面向现代化、面向世界、面向未来的，民族的科学的大众的社会主义文化，激发全民族文化创新创造活力，增强实现中华民族伟大复兴的精神力量。"本书即是直面当代雕塑创作中的具体问题，以发展式的眼光、世界性的视野、系统化的方式构建一种指向未来的认识论体系。"我们教育子女是为了让他们学会离开。"同理，构建一套完善的思维认知体系不是为了限定思想，而是告知一种研究方法，提供一个坐标，真正的创新之路将于离开而始。

目 录

导　言

本书不仅有教材功能，
也是对雕塑创作方法的讨论。
本书不仅针对木介质，
也是对材料思维模式的探究。

当今雕塑教学与创作之间已然超越单向输出的关系，成为共生互补的整体。一种教学模式催生相应的作品形态，创作潮流的变革也会反向刺激教学思路的更迭。教学的目标是服务于艺术创作，随着对创作方法的探索不断深入，教学内容在保持稳定的同时，也需要进行一定的扩充与联接，特别是以一种沟通古今、连接中西的宏阔视野建立起系统化和连贯性的认知路径。艺术家不单纯是制造复杂精密产品的匠人，他们从某种意义上来说更像思想家或是探索者，通过创作实践，不断拓展艺术的边界，探讨看待和体会世界的角度和方向，为人类的精神和思想提供广阔而深刻的资源。

材料是一种可促进交流互鉴的世界性话题，以材料为媒可以展开一段波澜壮阔的艺术史旅程，也能够带着发展的眼光走向更为宏伟的未来。当今的艺术创作早已摆脱了技艺传承的作坊方式，也非仅凭乍现的灵感就能驾驭。艺术家需要具备敏锐的感知、深刻的思想、丰富的语言技巧等多方面能力，由此可见，只有掌握体系化的认知工具并能够由此进行自我学习的人，才能够应对不断变化、发展的潮流的考验，激发对深度和自由的探索，开启属于创作

者自身的方法论建构。

本书所讨论的木质材料泛指植物系的媒材，如各类树木的茎秆、枝叶、竹子等；或以植物系材料为主体的各类制成品，如家具、器物、手工制品、纸等。其基本材料特性可概括为：第一，相对于金属、石材、树脂、石膏等矿物及化学媒材，木质材料具有生命体的特性；第二，其具有物理属性的独特性，如温暖感、纤维质，加工方式多样等；第三，世界各文明系统均视木材料为重要的物质文化载体，并以之生产大量的艺术及实用性物品，蕴藏重要的社会历史信息；第四，我国传统文化中有大量关于木材料的哲学和生命智慧有待挖掘。

当代雕塑背景下的木材料研究是通过技法练习，体会木材的材料特性及其可能的表现价值，进而认识到材料创作的基本语汇，为未来的艺术实践提供多种思维的方法和角度。简而言之，需要构建一种与传统雕塑技巧相关，并能够以之介入到雕塑创作方法演变与拓展的过程，充分理解当代雕塑演进的方向，从中汲取营养，激发思考与实验热情的教学与研究体系。木材料是一个承载深厚历史价值的样本，创作者通过它能够全面而深刻地介入雕塑材料思维的研究与讨论中。

本书写作的主体思路如下：

1. 体系化

艺术创作中的传承与创新一直是学者、艺术家、教育工作者关注的核心问题，在积极尝试实验性、开放式的理念和方法的同时，思维系统碎片化的问题也逐渐显现。例如，片面强调传承可能会导致技法训练僵化教条，过度宣扬创新也许会影响对客观现状的认知。正因如此，对美术史与方法论全面、系统性梳理，并生发出科学、完整的叙事逻辑与内容处理就显得尤为重要。本书将整合现有的雕塑创作思维模式，理顺形态与材质的关系，扩展思维的角度和方式，帮助学习者建立可靠的自主认知体系。

2. 研究型

当代雕塑教学，对造型与技法的训练只是部分内容，如何系统性引导创作者理解雕塑语言不断拓展的过程，并在此基础上寻找能够指向未来的研究领域已成为需要深入理解的主要课题。今天的创作者需要树立问题意识，在建构体系化认知的基础上，主动寻找发展方向，发现问题点，以问题研究的方式不断完善实践的内容与方法。这就需要在学习过程中找准相应的认识层次和递进道路，主动开展研究性的讨论。

3. 启发式

在重视传统技法教学的同时加强思维训练，以一种由易到难、循序渐进、环环相扣且包容性较强的引导性方式掌握材料思维变迁的全过程，在建构体系化模式的基础上寻找可拓展合作的学术端口，鼓励学科交叉与交流沟通，强调思辨性与创新性思维，启发学习者延伸探索的方向。这种方式并不局限在木材料领域，也是关于当代雕塑创作方法与角度的讨论。

从物理性质来看，材料可分为泥、木、石、纸、布、金属、陶瓷、树脂等；从工艺特征上来看，可分为塑、雕、焊、铸、锻、烧制、编织用材料等；从时代特点上来看，又可分为传统材料、工业材料、新材料、软材料、综合材料等；"材料"在某些文献中并非实体性的，而是用于指代传递思想的"媒介"，如文字、话语、观念等；"材料"概念的内涵与外延不断丰富和扩展，可以从不同角度对其展开研究。以上讨论方式的基本逻辑是"分离"，即从变化的视角将新的形态与方法加以补充和细化，但这种看似合理的惯性思路是否会进一步加剧碎片化的创作现状？学习者会不会被某种理论所限以至难以参与到瞬息万变的现实业态中去？有没有可能由分渐合，构建一种整体性的研究体系，使创作者能够在掌握系统性认识的基础上开展更深刻的独创性探索？本书把写作重点放在材料思维模式的讨论

上，通过大量的思考和实践，将形态各异的呈现方式加以总结与整合，提出"物象""物品""物质"三个主要方向。本书通过艺术家或作品作为论述例证，选择逻辑是对思维方式的启发作用而非时间顺序，其意义也是作为一种参考与借鉴的对象而非模版。**重要的不是使用何种材料，而是怎样思考雕塑**。

传统雕塑创作需要建造出一个物体，而其形态生成的背后有一整套制造逻辑作为支撑。古代雕塑中大多会有人的形象出现，但不同历史阶段和文明地区所产生的造型各不相同，其原因就在于成型原理和材料特性这两点物体呈现的基础不同，以及由不同观念背景造成的形态语言差异。据此看来，更晚近出现的抽象雕塑以及今日所谈之作为"造物"的雕塑皆为类似的思维模式，即使用相应的方法和手段制造出一个作为观念载体的"人造物"，这也是"物象"章节所要探讨的。

20 世纪初，杜尚的《泉》横空出世，其划时代意义在于将现成品作为一种创作资源来使用，这引发了影响深远的变革。一方面，艺术家需要"赋予"现成品意义，这使得一个阶段艺术创作的重点由物质性走向观念化；另一方面，现成品所存续的日常生活成为艺术表现的重要领域。而当这种趋势走到一个拐点时，艺术之物与日常之物模糊不清的界限，也会导致艺术创作的价值受到根本性的质疑。艺术家需要发现和借用现成物（人造物或自然物）中蕴含的意义，但同时也要用艺术的方式制造出一个"新形态的物"，"物品"章节所要论述的主要内容就在于此。

在浩瀚的艺术史中，材料在大部分时间里都是作为形的载体，而当雕塑家将视野转向材料本身时，形与质的作用发生了颠倒，材料性开始主导形态的生成。木材可以燃烧、金属能够熔化、石头终将碎裂，材料自身的特性成为作品呈现的依据，而这看似随性的表象背后无疑饱含着人类思想的结晶。雕塑家最终成为一个籍物而思的哲人，以

材料为媒介表述我们所存在的无穷时空，这即是本书关于"物质"章节的讲述。

最终，这三者将汇聚起来成为实践者知识体系中的一部分。所谓知识，就是可借之获得认识坐标并能够不断延展的解答。学习者与研究者需要主动选取或综合它们，寻找属于自己的另一种阐述方案。"物象、物品、物质"是雕塑家作为唯"物"主义者的三条思想路径，这三者共同组成了材料思维的主体结构，更为重要的是，这种方式能够避免以时段、风格、思潮、社会背景分类的碎片化理解模式，而将整体性的认识脉络作为目标，实现系统化的思想建构。创作者需要将各条路径融会贯通，自主探索，乃至以思想为媒，超越现实物象，走向直叙意识的虚拟之维。

本书所构建的认知体系包含思维与方法两部分，"物象、物品、物质"是三种思维模式（图1），具体的处理方法如改变尺度、材质转化、色彩重构、转换语境等则隐含在论述的过程中，阅读者需整体观看和思考。

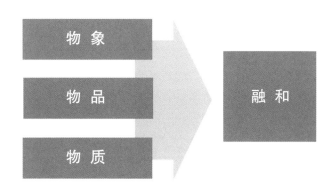

▶ 图1　材料思维结构图

第1章 材料思维的基本原理

材料是雕塑赖以存在的物质载体，以材料为线索能够构建起一条完整的雕塑史发展脉络，并对雕塑的学科特点和媒介语言进行系统研究和深入探索。但同时必须指出的是，材料思维所涉及的问题纷繁复杂，材料与造型是什么关系？材料转化与材料语言的区别在哪里？怎样以材料为线索主动理解和研究雕塑作品、体会雕塑语言的意义和价值？材料思维明确**"引导创作者成为理论与实践能力兼备的艺术思想者"**这一总体目标，通过建立系统化的认知方法，为创作者提供了一条科学、完整、可验证的思维路径。而在这个过程中我们需要着重解答以下三个问题。

1.1 材料与其他雕塑语言元素的关系

理解材料思维要面对的首要问题就是怎样看待造型与材料之间的关系。完全以造型的思维方式处理材料是一种惰性，但是，材料与造型语言的联系不应该也无法完全割裂（从历史与影响力看来，造型是一个重要的领域），建造一个物体的驱动力同时来自形态与材料。从雕塑史的宏观视野来看，材料思维的扩展也是通过探索造型与材料间的关系而展

开的，同时，空间与时间主题在雕塑中的表现也需要借助材料语言呈现。材料思维的重要之处在于，它可以作为枢纽，帮助我们梳理一段雕塑媒介语言不断拓展的历程，并由此建立起一整套专业认知体系。例如，关于装置与雕塑之间关系的讨论由来已久，仅从外观与形式出发难以找到本质性的边界，这一问题的核心在于创作动机和目标，与装置不同，雕塑以探讨造物逻辑、物质存在、物理性空间与时间观念等主题构建形式特征。这其中的关节和要素，就是理解材料的方式。

专业性的学习和研究并非单纯的艺术史梳理或漫无目的的实验操作，艺术潮流的演变是一个长期的过程，关键在于理性总结与思考理念变化与表达语言之间的关系，使创作者在纷繁复杂的现象中找出线索与脉络，从而获得逻辑判断能力和创新动力。无论是将巨石转移到另一个地点，雕刻一座人像，还是燃烧一段木材，拾得一堆废弃物，在房间中布置一些金属和混凝土块，其基本逻辑都是通过某种方式**"建立物我之间的联系"**，进而思索和讨论人与世界的关系。这之中包含两个相互纠缠的命题：为何造一个物（目标），与如何造一个物（路径），也只有运用整体性而非单一元素思维才有可能充分解答它们。

为何需要特别指出雕塑语言的问题？在认知顺序上，以图解的方式展现主题思想是创作者最早出现的表达冲动，而从语言出发，或者说将语言本身作为主题是创作者迅速改变原始思路的一种方式，在此基础上重新发现和寻找主题与形式之间的关系是培养创作思维的合理步骤。今天的艺术创作已非单纯的形式探索或观念呈现，只有对语言与内容具有同水平的理解能力和经验才能够应对不断复杂化

的创作业态。根据造型需要推断和选择材料载体，或以材料属性作为依据反向指导形态生成，都是成熟的思路。当前的材料思维体系构建于对雕塑学科整体认识的基础上，以多元整合的视角来思考，并由此进入对雕塑媒介的系统性探索中去。

1.2　技艺与思想的关系

在观赏物的过程中，普通观者会首先关注形态，即材料在完成外形的过程中是否被准确地加工过了，或者在某个形态被转化为与人们传统认知不同乃至完全相反的材料是否彰显了工艺的出色。实际上这种思维与欣赏模式的关键在于技艺，而非材料。木有木刻工艺，石有石雕技巧，铸、锻造金属也有相应的工艺流程，对其基本属性和加工方法的认识和掌握是从事材料创作的基本素养。从技艺出发也能够成为一条探索的道路，但作为有创新意识的雕塑家，我们必须要回答：为什么要加工材料？难道只是为了改变材料的原始样貌、完成审美物件吗？为生产活动、生活便利而造，抑或为纪念、思想意识等精神性传递而造都是制作的理由，而"理由"——制造的观念决定了最终的形态与材质。

中国传统雕塑（中国古代并无"雕塑"一词，本书为了论述清晰特统一使用）以材料工艺作为分类的主要依据，如泥、石、金属、木、玉、陶等。"形而上者谓之道，形而下者谓之器"（《易·系辞上》），关于道（思想观念）器（工艺技术）之间关系的思考绵延数千年，在浩如烟海的古物之中，为何有些物件能够脱离纯粹的实用功能成为礼仪（宫

廷）、审美（文人）、精神（宗教）、民俗（民间）的载体呢？除了工匠技艺的精湛之外，道与器的平衡共存也是重要原因（在特定场合下，匠人也会与士族或文人合作进行生产）。而近代以来，工艺——科技衰落的重要原因之一为"三千年间里，道终究占了上风，甚至代替了器。进入士的官的阶层，作为形而上的谈资，不复回到民间。而民间自身，则囿于种种限制，虽则是器道的正道，却在一个低层次上自生自灭。"[1]由此看来，在当代思考创作的道器问题应基于将两者整体合一的立场。

在探讨艺术与科学的关系时，基本上也有道与器两条路径。视科学为"思"，把科学思想与艺术思想相结合，从本源上拓宽原有的艺术体系，乃至发展出新的交叉性学科门类和艺术生产方式。视科学为"技"，在原有艺术体系内，通过新的科技方式拓展原有问题的研究角度和表达深度。但无论选择何种应用路径，对于艺术体系的理解和掌握都是不可或缺的。从技艺的角度来考察，二者可能是关联度有限的不同领域，而在思想的角度来理解，若能找到可连通的学术端口，二者会成为相互影响和刺激的密友。

今天的艺术家要具备问题意识，"通过创作要讨论和解决什么问题"才是思考的核心，这就需要通过严谨的技法与丰富的思维两方面实践，掌握技术与思想的双重能力。用更加精密的加工方式提高作品的工艺水平，抑或使用某种原本无法采用的材料呈现艺术形式，依然是技术的提升而非思想意识的突破。对于雕塑家来说，面对材料，关键在于如何找到一种独特的构造语言，也就是材料的处理方式，实现由"加工技术"向"造物逻辑"思维模式的转变。艺术创作并非覆盖式的演进，而是不断拓展的

【1】杭间. 手艺的思想［M］. 济南：山东画报出版社，2001：166

旅程。科技手段加速介入生活，手工制作就只能沦为遗产保护吗？新材料层出不穷，传统介质就变得古板封闭了吗？我们无法肯定。但可以肯定的是，只有对于技艺与思想同时具有深入理解和运用能力的艺术家才有可能真正走向未来。

1.3　艺术史脉络与现实语境的关系

"雕塑"这一学理概念起源于近代以来的西学东渐，在百余年学习、消化的进程中，先贤们通过自己的方式思考并解决雕塑学科"本土化"和"现代化"的问题（孙振华），但这并不是最终目的，由这些问题产生新的思想和方法并走向国际化输出才是最终的目的。交流的第一要务是找到共性而非特异之处。因此，有必要通过对全球性雕塑语言的发展路径进一步梳理，找到全人类都"可理解"的话语主题，接着，使用具有中国特色的思维方式对话语内容进行"重新阐释"，最终，逐步建立"可延展"和"贯通性"的雕塑发展新格局。在充分研究和理解雕塑作为媒介语言的发展脉络的同时，创新艺术生产模式和学术范式，重构物我之间的联系。

建立认知系统需要稳定的思路与规划，对历史变迁的梳理是其中重要的一环。需要注意的是，实践教学并非单纯的讲述美术史，历史与现实是什么关系呢？难道仅仅指代一种遗产保护和记忆重现吗？着力于艺术思想与实践方法对应关系的研究，应当帮助学习者构建起一条认识线索，这条线索是开放式的、可拓展的，能够据之发展出独立的研究方向和实践体系。线索的核心是雕塑思维模式的扩

展，通过对造型、材料、空间、时间等诸方向的讨论，从不同角度开拓造物的思维方式与发展方向，最终产生新的学术特征。

历史学家以物质来为历史分期时代命名，如石器时代、青铜时代、铁器时代等。如果我们将视野置于整个人类物质文明生产的高度，会发现对于雕塑、建筑、器物、工具等不同种类的人造物来说，不同时代有不同的代表性材料、形象特点、加工工艺。从广义而言，就是不同的造物方式，而隐藏在物体背后的，则是由观念驱动的造物逻辑的变迁。艺术创作需要吸取古今中外与造物有关的加工手段和观念逻辑，旁征博引，从建立物体性与时空意识的思维基础出发，在掌握相应类型的专业技能之后转向更为丰富的全新领域。

第 2 章　物象（Image）——应物象形

"应物象形"的原意指画家的描绘要与所反映的对象形近，发展至今已非仅指与某物的简单相似，而是延伸至用不同方式重构物之样貌。这一方法的要点是"形"，特指造型，即把形体、色彩、肌理等造型语言的要素作为主要表现手段，所谓具象的或是抽象的类型都可以涵盖其中。在东西方雕塑史中，无数经典作品形态各异，材质不同，但有一条共通的思维逻辑：根据不同的需求背景，以造型的方式生产出雕塑的物体，通过物体对观众感知的影响传递出包含理念的信息。观察与学习雕塑史最重要的并非依靠具象、抽象、意象、装置形式的分类方式，也非古代、现代、当代这样的阶段性发展层次，而是关注于形态生成逻辑的扩展与变革。当今的雕塑家不应局限于某种既定的风格和方法，而是应当以一种更加宏伟的视角，打破隔阂，合纵连横，逐步构建属于自己的造物语言体系，而系统性理解材料的思维模式则是这一过程中的重要一环。

在远古时代，当艺术品还未从实用物中分离出来时，已经有很多物的形态超越纯粹实用的范畴，成为某种观念（例如礼仪）的载体。为何酒杯的形态设计使得正常饮用变得十分困难？为何陶器脆弱到难以拿取而只能观看？为何用珍贵的材料制作无实用功能之物？巫鸿将其解释为以无实际用途的超精密加工（或浪费材料）等方式彰显拥有者权力。

梳理其逻辑：观念展示的需要是制造动机，反材料特性的极限加工方式（如蛋壳陶器），用特殊的使用方式规范人的身体行为（如长嘴酒杯），"浪费"人力或采用珍稀材质（如玉斧）等便是制造方法，而最终呈现的物象形式则是一整套制造逻辑所产生的结果。

以古代东西方都大量出现的宗教雕刻为例，宋元时代的木质佛造像（图2）已经在前代的基础上将木材雕刻技法发展到极高的程度，人物神情平和生动、姿态扭转协调、形体圆润饱满、衣纹线性流畅、细节处理到位。北方文艺复兴时期雕刻家蒂尔曼·里门施耐德的人像作品（图3）形象刻画细致入微，线条硬挺，刀法肯定，每一个细节都处理得一丝不苟，强烈地体现出严谨与理性之美。这两件作品的形态如此不同，从形式的角度进行分析和研究固然是一种实用的方式，但也意味着思维的固化，最终可能会得出相似结论（如中西艺术形态相异）。对于实践者而言，重要的应该是理解物象生成背后的逻辑。以经济社会变迁的方式来阐释是历史学的方法，用思维与审美异同的方式来探讨是美学的立场。某种流派特点的定型并非一蹴而就，研究和总结其外在形态规律固然可以丰富现有的形式理论，而理清造型语言形成的观念、动机与表现手法之间的关系则能够更好地指导具体的实践方法，这也是一种连通古今的整体性思考模式。如有些木制佛像会将内部挖空（图4），除了为木材提供伸缩余地以减少裂隙（东西方木雕艺术常用的处理技法）之外，其内部空间也会成为放置贡品的容器。这种将内外部空间结合（将雕塑视为一种容器）的处理方式可以启发今日的艺术创作。

木材在很多雕塑家手中成为语言探索过程中的

▶图2　元
《彩绘木雕观音菩萨像》
柳木彩绘　高99.7cm　1282年
图片提供：大都会艺术博物馆

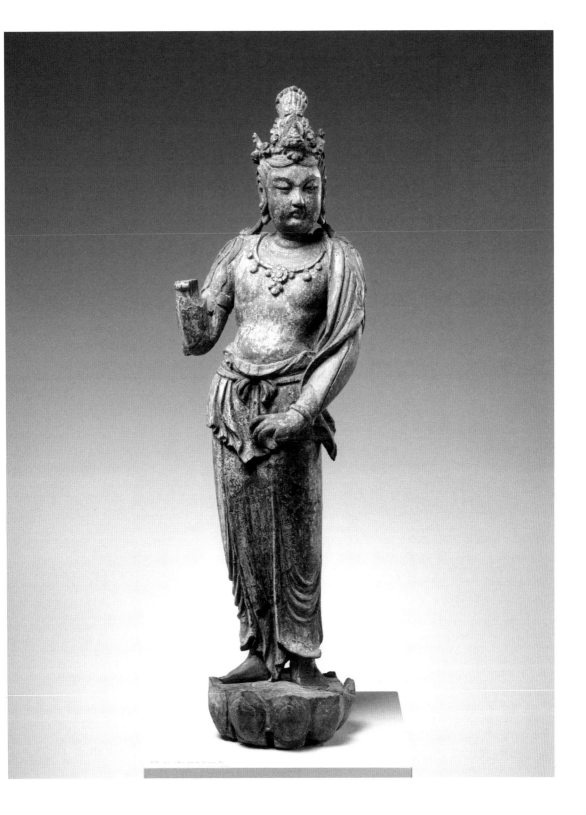

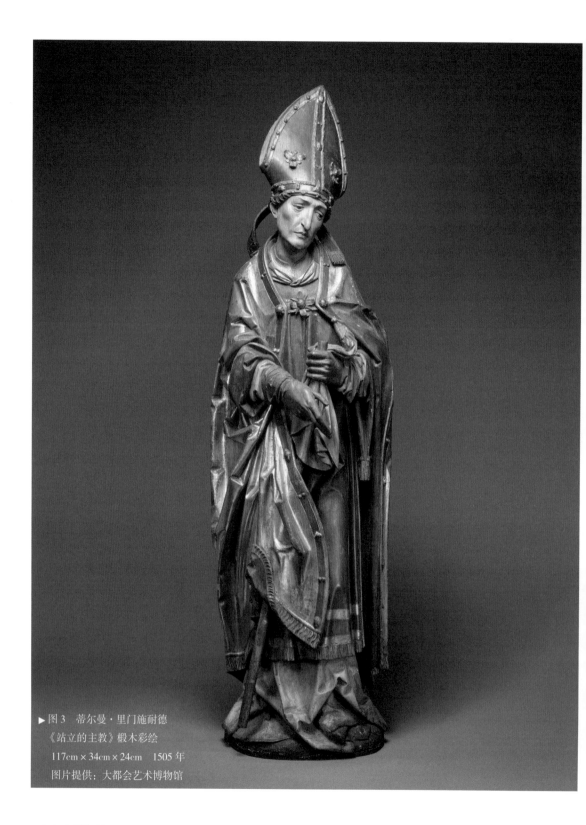

▶图 3　蒂尔曼·里门施耐德
　　《站立的主教》椴木彩绘
　　117cm×34cm×24cm　　1505 年
　　图片提供：大都会艺术博物馆

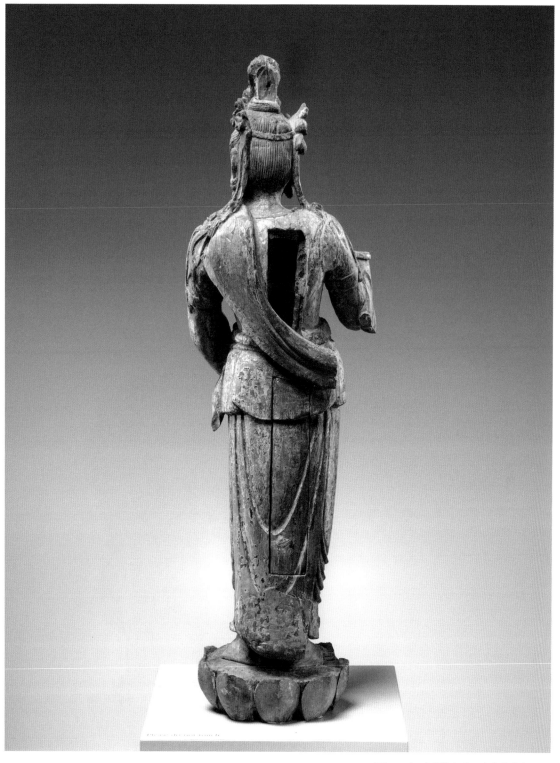

▲ 图 4 元 《彩绘木雕观音菩萨像》后侧

重要媒介，奥西普·扎德金延续其对形体处理方式的探索（图5），对原本凸出的形与凹陷的形转换了处理方式，使得物象在形式表达上更为独特，这种强烈的视觉感受来源于凹凸转化后原本的立体经验转变为了浮雕特征，经验中形体的平滑过渡变为尖锐转折的棱线，光影在物体表面上形成的节奏感更加强烈。在视觉理论中，"尽管人像实际上是一个实体，但只有当它取得平面图画效果时，才获得了艺术的形式，就是说我们视觉的完善。"[1]介于平面与立体之间的浮雕不仅是一种语言形式，更是一种认识和表现的方法，将客观的三维物转化为收缩

【1】（德）阿道夫·希尔德布兰特. 造型艺术中的形式问题［M］. 潘耀昌，译. 北京：中国人民大学出版社，2004：59

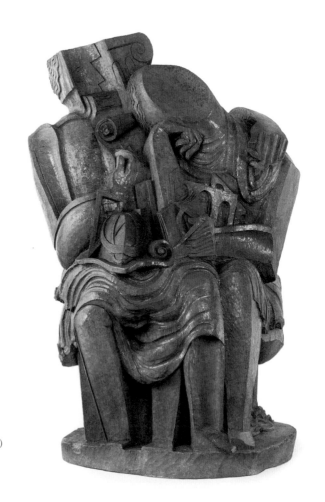

▶图5　奥西普·扎德金
《智人》　榆木
205cm×135cm×95cm　1935年
图片提供：艺术家权力协会（ARS）

式的"浮雕语言"是一种视觉创造、一种物化的方法，体现出艺术家主体对客观物象的转化，也奠定了古典雕塑的基本语汇——雕塑与建筑的协作关系。"在平面中最严格地出现了艺术的技巧功力，而且在平面中，对外物自成一体的材料个性的表现最易实现。"[1] 而这些规则也能够在当代作品中重新发挥价值。

人像是一个永恒的雕塑主题，人物形象本身所具有的直接性表达与深厚历史感是其他题材难以企及的。斯蒂芬·巴尔肯豪尔的人物雕塑衣着朴素、神态平静，保留雕刻过程的痕迹，木材的裂缝与刀痕也不做修补和掩盖，着色简单明了。正是这种平实到近乎粗糙的手法使得一种平淡有趣的日常化形象被创造出来，减弱个体的身份特征（纯粹完美的人体反而有强烈的古典指向）和象征意义（人像在雕塑传统中也具有塑造偶像的作用），"他们"仅作为普通人的代表（图 6）。舟越桂的作品用精湛繁复的技艺加以雕刻，最后施色或辅助其他材料，着色步骤十分严谨、审慎，最后的效果既保留了木质的纹理特性，强化了层叠的雕琢质感，又达到了色彩上的丰富和微妙，特别是人物眼睛以大理石制成，从雕像背后嵌入这一传统技法的使用，使得情感的传达更为深沉和直接（图 7）。舟越桂不断探索新的呈现方式，不同的材料组合（金属螺丝、皮质、塑料的使用等），令人意想不到的物象拼接方式都使得作品的表现力更加充沛。以物象营造的思路来分析，巴尔肯豪尔钟情于片段式的日常生活，舟越桂则追求普世性的精神传达，不同的构思意图造就了迥异的技法语言。

在古典雕塑中，对形态生成起主导作用的是主题表达的需求，物质材料主要作为表现形的载体。

【1】（德）威廉·沃林格. 抽象与移情［M］. 王才勇，译. 北京：金城出版社，2019：100

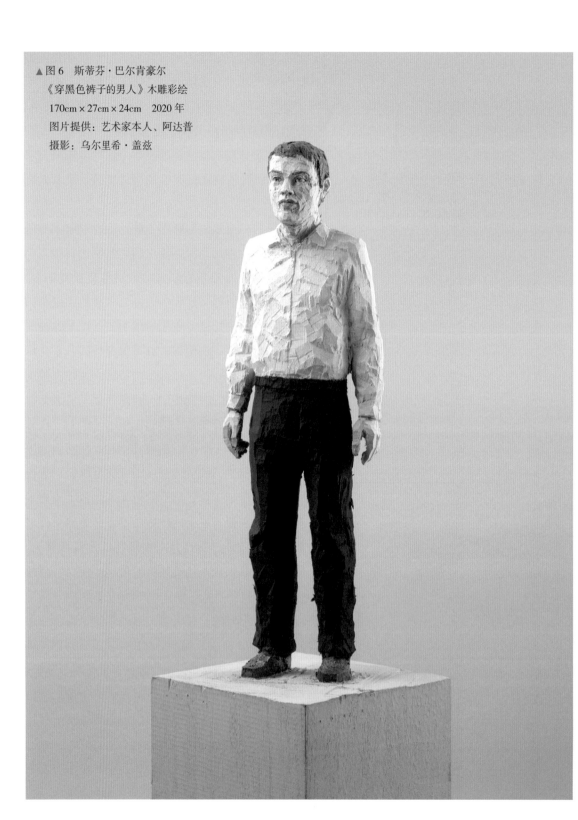

▲ 图 6　斯蒂芬·巴尔肯豪尔
《穿黑色裤子的男人》木雕彩绘
170cm × 27cm × 24cm　2020 年
图片提供：艺术家本人、阿达普
摄影：乌尔里希·盖兹

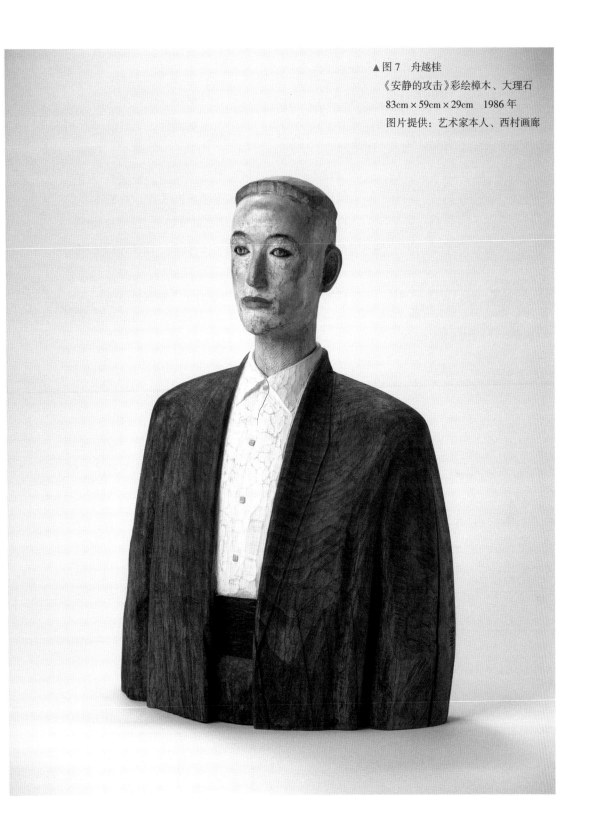

▲ 图 7　舟越桂
《安静的攻击》彩绘樟木、大理石
83cm×59cm×29cm　1986 年
图片提供：艺术家本人、西村画廊

【1】（美）克莱门特·格林伯格. 走向更新的拉奥孔［J］. 易英，译. 世界美术，1991（4）：14

【2】（英）威廉·塔克. 雕塑的语言［M］. 徐升，译. 北京：中国民族摄影艺术出版社，2017：14

而对于材料的思维来说，现代主义的实践提供了另一条明晰的探索路径。"各门艺术都在追索它们的媒介，它们已在那儿被孤立、集中和限制起来。就其媒介的效力而言，每门艺术都是独一无二的，严格来说是只为它自己所有。"［1］雕塑之为雕塑，以媒介的特性展开讨论，激发了艺术家的创造热情。在材料领域，开创性的思维方法不断涌现，材料本身的特性逐渐成为构建作品形态的重要因素。"现代雕塑的第一批材料——罗丹手中的黏土，布朗库西手中经雕刻的石头和木头——都是传统材料，却好像是初次被感知和使用。"［2］将康斯坦丁·布朗库西的革命性工作描述为受罗马尼亚民间艺术的影响而产生显然是片面的，它形成的关键还是源自其在巴黎期间对现代艺术运动的敏锐思考。布朗库西作品的形式特征来源于将罗丹的发现（以黏土为中心的塑造手法）持续推进，以材料的特性作为作品的主要成型方式。在布朗库西的作品中，打磨光洁的金属、方块状的石材、更具生命形态（有时还会保留雕刻刀痕）的木头等会直接组合在一起（图8）。布朗库西想要传达的是：金属可以被打磨光滑直至体现出工业制成感，石材更适合完整方正的形态，木材需要用雕刻的方式体现出其曾经的有机体特征。这些作品提供了一条新的思维路径：让材料载体的物理特性成为物体成型的主要依据。

亨利·摩尔也倡导材料加工的直接性，"在原始雕刻中，他们不是装饰物而是某种非常重要的东西。原始艺术并不仅仅呈现出外部的，而是更本质的东西"。亨利·摩尔用雕刻的方式发展其对空间与形体关系的思考，与泥塑方式不同，木头或石头需要以减法的方式营造孔洞，这对开拓空间思维的想法有更为直接的呈现意味。虽然摩尔曾认为"一个想

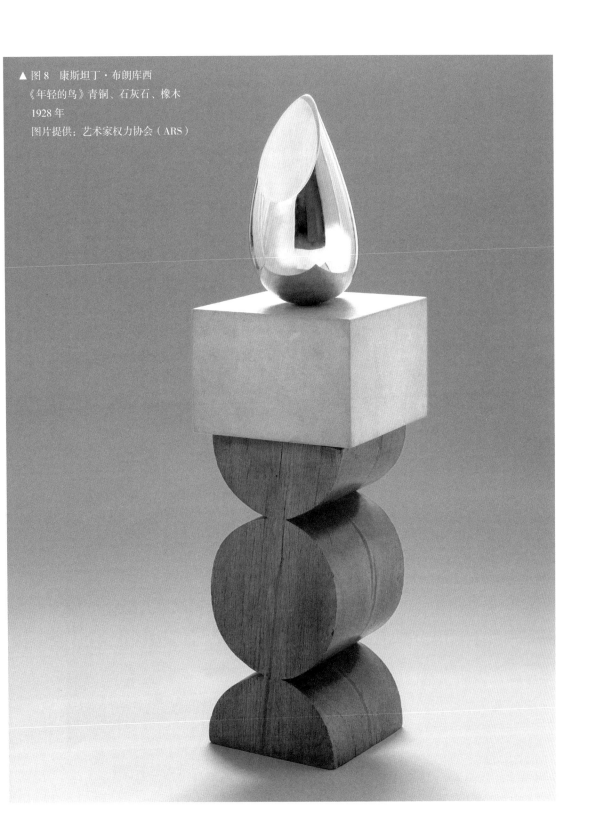

▲ 图 8　康斯坦丁·布朗库西
《年轻的鸟》青铜、石灰石、橡木
1928 年
图片提供：艺术家权力协会（ARS）

【1】（英）亨利·摩尔，约翰·赫奇科. 观念灵感生活——亨利·摩尔自传［M］. 曹星原，译. 北京：人民美术出版社，1988：25、41

法是很好的，那它实际上可以在任何材料上加以体现"，但在指出"一个洞所蕴含的意义不亚于一块体积所具有的能量"的著名论断之前，摩尔也回忆道："我喜欢雕刻石料，为了防止空气完全包围在三度空间的形态周围，所以我开始在雕塑上打洞。"[1]实际上，正是硬质材料的雕刻式加工方法激发了摩尔对穿透空间的兴趣——追求由实体与虚空共同组成作品的物象特征（图9）。

除了由布朗库西开启的形式简化（源自克莱门特·格林伯格，但格氏对布朗库西价值的讨论受限于其时代）之外，现代主义的另一条道路，格林伯格将其概括为构成（construction）（图10）。一方面，构成缘起于"立体主义"的拼贴（collage），其目的是实验由作者主动组建画面空间结构的方法（文艺

▶图9　伊达·卡尔（Ida Kar）
《亨利·摩尔》
（远处作品为《垂直的内部—外部形式》木质模型）
古溴化物印刷品
NPGx88727　1954年
图片提供：伦敦国家肖像画廊

复兴以来的古典绘画描绘的是客观的透视空间），而这同时启发了雕塑家的思路——作品可以由不同部件自主组合而成（图 11）。另一方面，来自材料处理方式的变革，"新雕塑倾向于放弃石头、青铜和黏土，而采用铁、钢、合金、玻璃、塑料等工业材料，这些材料是用铁匠、焊工甚至木匠的工具加工的。雕刻和建模（modeling）之间的区别变得无关紧要，作品或其组成部分可以铸造、锻造、切割或简单地组合在一起，与其说它是雕塑，不如说是构成、建造（built）、组装（assembled）、布置（arranged）。从这一切中，媒介获得了一种新的灵活性"[1]。一种与艺术史传统截然不同的新雕塑模式由此建立（图 12）。"构成"打破了将自然物（人体、动植物等）组织结构作为形态依据的定式思路，而将材料的制造方式作为物象生成的决定性因素，这使现代主义的媒介纯粹性理想得以实现，并开启了新的思维方向。

【1】Clement Greenberg, The New Sculpture, Art and Culture, Boston：Beacon Press, 1961：142

＊在格林伯格的论述中，布朗库西受到野兽派的影响，而"构成"一脉受到立体派的直接启发，这就是现代雕塑与现代绘画紧密关系的源头。同属"抽象"概念的简化与构成是两种不同的思维路径。

布朗库西 ——— 让·阿尔普 ——— 亨利·摩尔 ——→ 简化（reducing）

毕加索 ——— 塔特林 ——— 瑙姆·加波 ——→ 构成（construction）

▲ 图 10　现代雕塑的两条道路示意

对木材料的深入研究能够形成系统性的材料观，对于雕塑家来说，如何看待材料，就相当于如何看待雕塑，材料作为一种媒介，承载着雕塑家对拓展形态表现可能的不懈追求。马丁·海德格尔将存在之物分为"自在之物"与"显现出来的物"，从建构物象的视角来看待艺术史，雕塑品通常是以自然物（如人像、动植物、自然风貌等）的组织规律、构成方法为研究对象并最终生成之物，也就是狭义的"造型"，而以生产生活的使用和功能性为目标

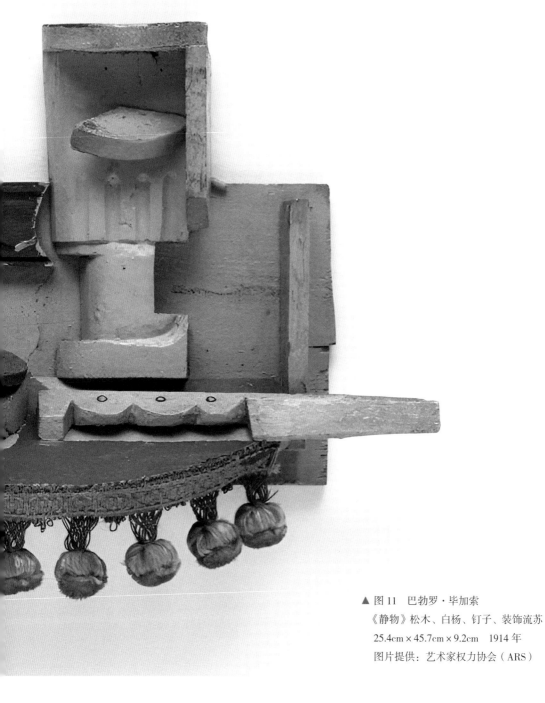

▲ 图 11　巴勃罗·毕加索

《静物》松木、白杨、钉子、装饰流苏

25.4cm×45.7cm×9.2cm　1914 年

图片提供：艺术家权力协会（ARS）

所生成的物则是"产品"（如器物、工具等），这两类"显现出来的物"成型逻辑相异，组成了不同的"人造物"类型。当今许多创作者并不局限于传统的造型方式，而是综合使用不同物的形态特点，介入工业产品加工手段、混合多种材料、挑战工艺极限……对**"形态生成原理"**的不断拓展成为探索的方向。

乔治·巴塞利兹的雕刻作品与其说制造的是物体，不如说展现的是能量。巨大的体量、粗糙的形态、击凿的痕迹、爆裂的纹理无不向观者诉说着作者人力的介入，其最终呈现的物象形态仿佛是由电锯、斧子、钢刀对木材暴力毁伤后的遗迹，粗犷的彩绘效果更增添了残酷的质感。他曾声称："要避免

▼图 12　第二次 Obmokhu（青年艺术家小组）春季展
　　莫斯科　1921 年

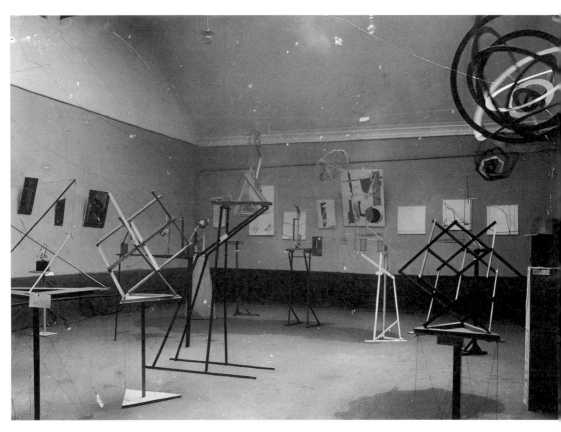

所有手工的灵巧，所有的优雅，所有与建筑有关的事情。"巴塞利兹要打破原有对雕塑的定义和既定方法（这种思路也与其更广为人知的绘画作品相符合），原始甚至野蛮地对待材料的方式使得物象脱离传统法则直接描绘出材料与体能的交锋（图 13）。对客体的处理方式体现了创作主体的感受和意图，作者不必完全遵循验证过的造型方式，而是从表达的需求出发，找到更为个人化的、直接的表现方式，作品未必完整成熟，但这已然是在拓展语言的可能了。

乌苏拉·冯·雷丁斯瓦德强调制作性与材料本身的质感，其作品的物象来源十分复杂，生活物件、容器、自然景观、建筑遗迹的影子随处可见，她将这些物象特征综合起来，以小单元组装、拼接的方式完成规模巨大的作品。《无题（七座山）》（图 14）暗示了古代人的建筑，如撒丁岛的神秘石堆。*Czara Z Babelkami*（波兰语）的物象特点则来源于她小时候所穿的一件毛衣（如圆形的毛球），对生活物件的感知构建了作品的成型逻辑。雷丁斯瓦德在作品制作时带有很强的随意性，不依赖模型和草图的手工制作过程（她认为确定的制作过程使作品不具备生长性）在展示材料直感的同时也表现了作者的感性能量（雪松是一种相对柔软的材料，艺术家在使用其制作时有很高的自由度）。雷丁斯瓦德的建造方式类似陶器制作中泥条盘筑的方式，即先在地面画好底部的基本形状，之后一层层搭建起来，这种方法会在作品内部形成空腔，在她看来，外面看不见的部分也是物体不可缺少的一环，"我想让这个空间成为一个避难所，或者是一个灵性被触动，并辅以海浪声音的静修之地"。雷丁斯瓦德的作品不注重几何化的固定外形构建，更像是用人工的方式制作自然

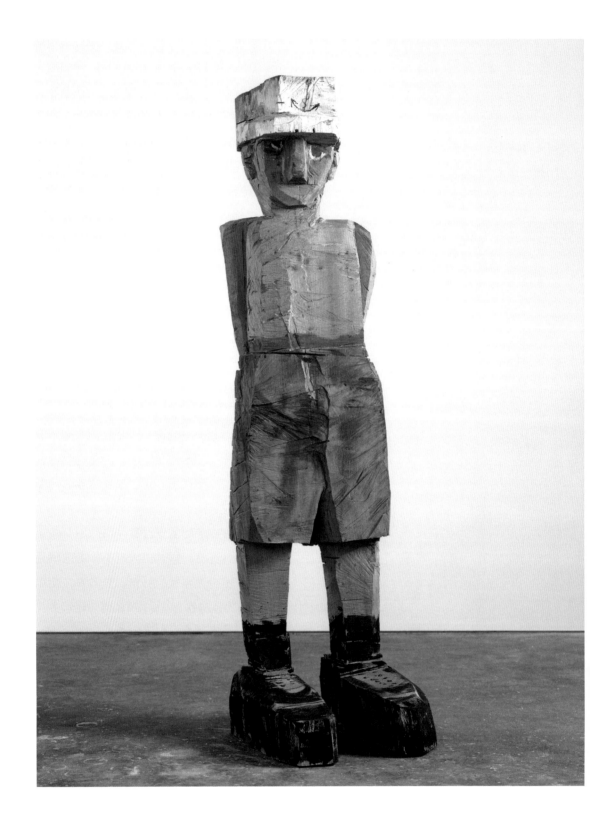

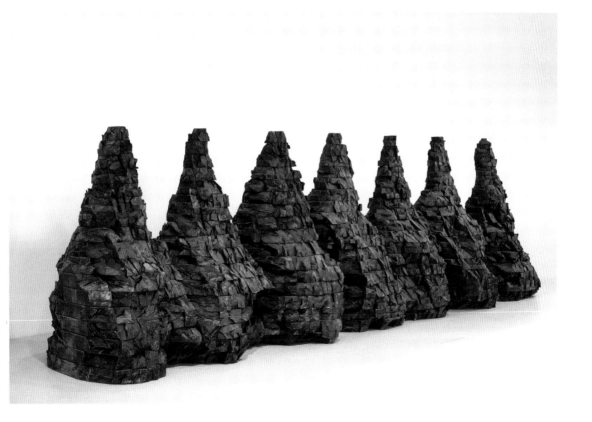

◀ 图 13　乔治·巴塞利兹
《我的新事物》雪松木、油彩
301.5cm×83.5cm×107cm
2003 年
图片提供：赫希霍恩博物馆
摄影：约亨·林特
（Jochen Littkman）

▼ 图 14　乌苏拉·冯·雷丁斯瓦德
《无题（七座山）》雪松、石墨粉
157.5cm×510.5cm×106.7cm
1986—1988 年
图片提供：艺术家权力协会（ARS）

物，以一种随意、模糊、令人浮想联翩的物象方式来影响观者。

安尼什·卡普尔用不同方式造就了个人化的形态语言，看起来"抽象"的作品与传统认知中的简化与构成原则并无多少关联，恰恰相反，卡普尔的物象来源于更为具体的形象，例如建筑的阶梯、庙宇的圆顶、自然山川、金字塔、人体器官等，这是一种更具引导意味的处理方式，通过对观者观看经验与生活记忆的唤起使作品具有更强烈的情感共鸣。卡普尔作品的另一个重要元素即是对色彩的使用，其印度裔身份激发了他更深层次的创造力。摄影家古拉比·辛格曾说："颜色在印度从来就不是一种未知的力量。它不是新风格与新思想的源泉，而是生命本身的延续。印度人通过直觉认识颜色，而西方

人试图通过大脑感知颜色。"印度传统洒红节上抛洒的色粉古拉尔（Gulal）令人印象深刻，红色、黄色、蓝色等各有不同的含义，纯色所带来的情绪联想与充满神秘感的形态营造生成了卡普尔的物象风格，如其本人所说："我希望雕塑是关于信仰的，或者关于激情的，关于物质之外的体验的。"（图 15）

理查德·迪肯将自己称为"fabrication"，意为建筑师、制造者、造物者，他研究了不同物体的构造形态，并以现代工程学手段处理木材、不锈钢、大理石、陶瓷等，不断探索形态表现的可行性（图16）。迪肯"所讨论的'新雕塑'就是个独立于材料现实之外、自成一体的新物件。"[1] 这种看似"抽象"的新物件，与传统观念中的主观几何化完全不同，其成型逻辑立足于对容器、动植物器官、建筑物等建造原理的转译（图 17），同时由于所使用材料载体的特性不同，形态生成的方法也不尽相同。金属需要折叠或铆定，木材在蒸汽加热后能够扭转和弯曲（图 18），陶瓷则要求形状扎实稳定以及明晰的釉色，塑料更加适应异形加工……迪肯将传统材料与新型化学媒材同等看待（聚碳酸酯、乙烯基等也是其常用材料，有时连黏结时流淌的胶水也不做处理，成为作品的一部分），与不同类型的材料工厂和技术工人合作，赋予每种材料最为独特并适当的存在方式。迪肯对材料有着异乎寻常的兴趣，他曾列出自己所熟悉的材料清单，其中约有一百种性质各异的材料。迪肯说："雕塑背后没有意义，意义就在于雕塑本身，也在观众对它们的感知里。"而这种意义的产生依赖于材料与加工技术相协调的逻辑关系。

托尼·克拉格利用自然形貌和现代工业系统创造独特的雕塑语言。其早期工作探索将日常之物（如容器、家具）转化为超越实用性的新形式，克拉

【1】吴彦. 理查德·迪肯的新雕塑 [J]. 世界美术, 2018（3）: 29

▲ 图15　安尼什·卡普尔
在太庙的展览　2019年
图片提供：里森画廊

格将生活用品视为直接成型的材料，将捡来的废弃物甚至塑料垃圾加以精心摆放、异样化组合、穿孔、扭曲变形等。他的工作有一个贯穿性的思路：不去限制自然物与人造物、传统材料与新材料、具体与抽象的差别，重点在于发掘物的不同构造逻辑并应用于作品制作中，这在克拉格《早期形式》系列作品中表现得最为明显。2006年之后，计算机辅助技术开始大规模应用在克拉格的作品中，革新的加工技术与新材料本身会相互成就，如克拉格将原本作为建筑型材使用的多层实木板，带入到艺术创作领域（图19）（其他还有把树脂补灰技术作为终极材料呈现等）。《理性存在》系列将理性的、数字技术为

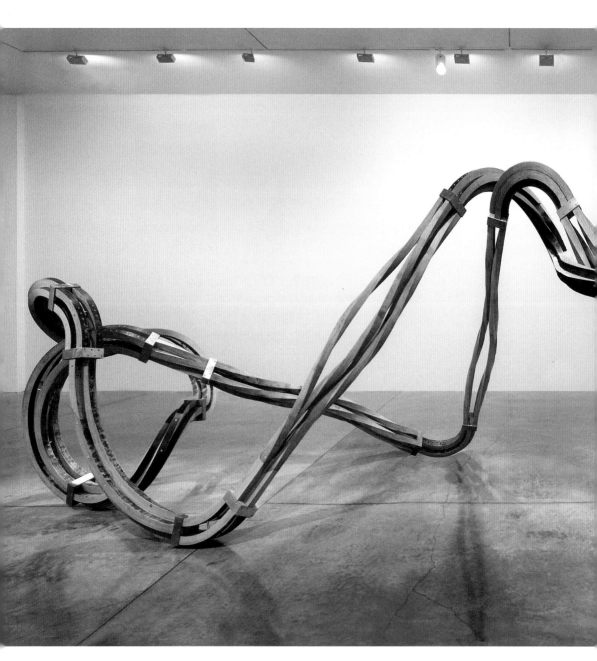

▲ 图 16 理查德·迪肯

《死腿》橡木、不锈钢

240cm×850cm×270cm 2007 年

图片提供：艺术家本人、洛杉矶卢浮画廊（L.A.Louver）

摄影：汤姆·维尼茨（Tom Vinetz）

◀ 图 17　理查德・迪肯
《我记得》木、不锈钢
182cm×137cm×206cm　2018 年
图片提供：里森画廊

▲ 图 18　理查德・迪肯
《我记得》 局部

基础的成型方式用于构建能够唤起情感反应的有机形式（克拉格将其称为"第二自然"），但同时克拉格也意识到，不能完全依赖虚拟成型工具，有很多部分需要手工来完成，"对创造的形式要有情感上的反应""我不想产生没有心理维度的东西"，克拉格对材料与形态的关系有更深刻的思考，计算机技术可以介入构思与制作，但必须以艺术家本人与材料的认识和对话作为基础，而人力就是表达材料和形式如何影响和形成我们想法和情感的最佳媒介。实际上，《陷入沉思》（图 20）就是一件工作量惊人的纯手工作品。将工业化加工方式作为成型的主要手段曾经形成了不同于传统工艺的制造逻辑（如 20 世纪初直接金属焊接的兴起），由此可以展开思考，以数字化、网络化、智能化为代表的新制造也能够成为指向未来的造型语言，关键在于思考和掌握制造方式与材料介质的关系，探索新的造型思路和物象形态。

雕塑艺术的本源性生成逻辑是由艺术家主动创造一种独立的"艺术之物"，用形体、材料、尺度、颜色、底座等不同的语言方式将艺术品与现实生活用品相区别。人像曾是雕塑史的核心主题，"人体—肉体"模式（古希腊—文艺复兴—巴洛克样式）试图模仿真实的人像特征，这是一种拟态的本能（短暂出现的"超级写实主义"的主要价值在于其观念性，与传统的"写实"思维不同），直到今天，很多艺术家用不同方式（如使用树脂、蜡、油脂、毛发及其他身体组织等材料）将对"真实"的感受进一步推向视觉与感知的极限。而另一大类——"人体—物体"模式（以古埃及、中世纪艺术为代表）则致力于"抽象的冲动"并"表现出对一切表象世界的明显超验倾向"（沃林格），现代主义雕塑中的"物

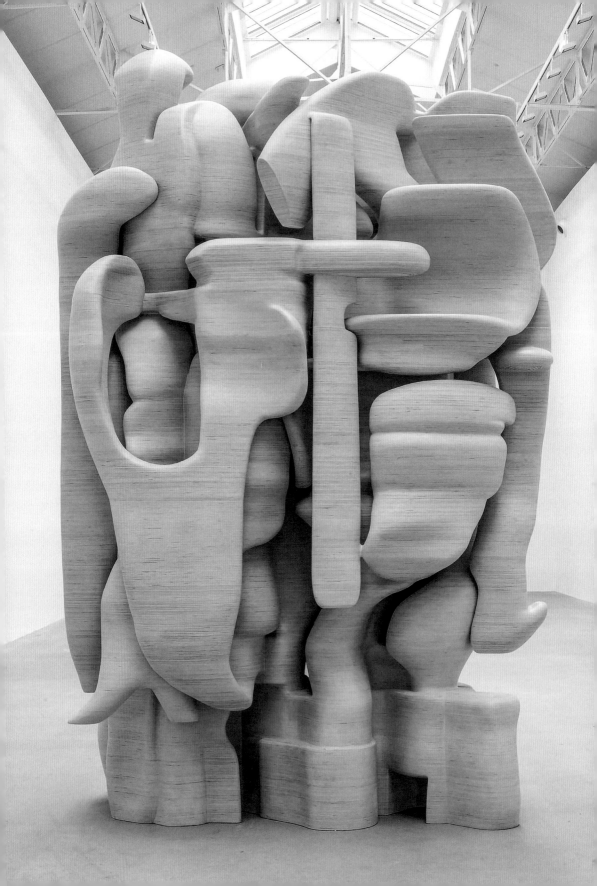

图20 托尼·克拉格
《陷入沉思》木
50cm×220cm×300cm 2012年
图片提供：艺术家本人
摄影：查尔斯·杜普拉特
（Charles Duprat）

体性"（来自威廉·塔克的观点，特在此借用以区别于笼统的"抽象雕塑"概念）探讨了雕塑更为本质的语言和特征，从古代模式、布朗库西到"新雕塑"这条路径绵延不绝。以上两条线索在当代创作领域依然不断延伸，雕塑与建筑、家具、产品、工艺等原属不同的艺术或设计科目，用构建物象的思路能够将各种分类原理联系起来，相互启发并开拓出新的实践方法。近年来，由中国传统器物观作为造物依据的"器物—物体"模式将有可能打破以人体造型或材料构成为基础的创作思维，成为一条崭新的路径。将造型与材料两者协调共商，用一种独特的成型逻辑与制造手段不断重置"物之象"，可称为一种具有共性的造物方法。

第3章 物品（Object）*—— 托物陈喻

* object 除物品外也可译为物体、客体，本书采用牛津艺术史丛书 *Sculpture Since 1945*（《西方当代雕塑》）中的译法。

"托物陈喻"原意是指借事物设喻。这里的"物"特指挖掘和借用某种物品所蕴藏的特殊历史文化信息，以及使用木材加以表现的合理性和引申义，借以传达出作者的意图和态度。"物品"是指以某种物质媒材为载体的制成物，如桌椅、梁柱是一种物品，树也是一种物品，而脱离了树之含义的木头则是一种尚待成形的过渡材料。泥土作为成型材料时是一种媒材，而作为文明的象征物时则转变为一种物品。"物品"并非单指某个物件，而是指代一种思维方式，物象的生成需要某种独创性的造物方式，物品本身在其原生逻辑上是自洽的，物品的使用需要"发现"某件已知物所蕴藏的意义和价值，并通过艺术家的工作将其"转化"为与其原始形态有关联的新物件，**重塑物品的构成秩序**，借此表达艺术家本人的思想指向。这种方式需要关注的问题在于：第一，发现并挖掘物品蕴藏的社会历史价值。第二，确定用何种方式建立新的物品状态。第三，使用某种转化媒材的特定材料意义。

一件物品在使用过程中积累了使用者的情感与记忆，某些物品的广泛性使用使其成了具有集体象征意义的文化符号。同时，我们也可以据此反推，物品的制造理念也可以被加以借用，某物的制造者如果具有一定代表性的话，也能够成为转化的资源（图 21）：

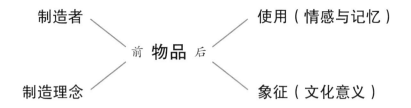

制造者　　　　　　　　　使用（情感与记忆）

前 **物品** 后

制造理念　　　　　　　　象征（文化意义）

▲ 图 21　物品使用方式示意

传统雕塑中也会包含物品，用来表达某种精神性的暗示或起到功能性作用。但其一般只会作为作品的辅助部分，以与统一于主体的手法出现。对于艺术家而言，巴勃罗·毕加索使用现成物也许更早一些，但毕加索使用的方式是将其视为一种过渡材料，切割或拼贴构成了艺术家所设定的形态，其目的在于超越意义、重构形式（物象的思路）。对物品使用具有划时代意义的则是杜尚——借用现成品（Readymade）的原始含义并加以转化（杜尚的方式是改变场景，讨论艺术品与生活的关系，进而重新"定义"艺术）。使用"现成品"是一种革命性的理念，与艺术家主观"造型"的思路不同，现成品本身所蕴藏的含义开始成为可挖掘的资源，但当这种理念发展到一定程度时会形成一种趋势：既然可以使用现成的东西，那么其形态无须变化，于是艺术作品所需的特殊视觉价值被不断被削弱，随之而来艺术家原本的主体地位（造物者）不断模糊，作品形态最终将直接转变为文本与概念，这也是"观念艺术"（Conceptual Art）出现的方法论来源。"观念艺术意味着思想是首要的，材质是次要的、无足轻重的、非永久性的、廉价的、不张扬的和去物质化的。"[1]观念艺术在形成之初固然有其先锋与实验的姿态，且这一观念本身就建立在对视觉的批判基础上，但终究，艺术创作并不单是逻辑推演、体验与

【1】（英）托尼·戈弗雷. 观念艺术［M］. 盛静然，于婉莹，译. 北京：北京美术摄影出版社，2020：14

【1】（法）莫里斯·梅洛－庞蒂. 知觉的世界——论哲学、文学与艺术［M］. 王士盛 周子悦 译. 江苏人民出版社, 2019: 77

感知依然是我们回应世界的重要方式——"艺术品也是要去看的、要去听的，任何关于艺术品的定义和分析——无论这分析作为对知觉经验所进行的事后盘点做得有多么完备——都不能取代我对此艺术品所进行的直接感知经验。"[1]因此，本章节使用"物品"概念而非现成品是为强调其需要"形态重构与再造"的属性。

路易斯·内维尔森是较早关注物品问题的艺术家之一。她将各类建筑构件和生活用品集合在一起，这种行为的意义并不在于关注形式意味，而是发现和表述这些物品所代表和蕴藏的有关生活的记忆，它向我们展示着生存本身（图22）。内维尔森主动

▼图22 路易斯·内维尔森
《巨大的黑色》木材彩绘
274.9cm × 319.5cm × 30.5cm
1963 年
图片提供：艺术家权利协会（ARS）
摄影：格雷琴·斯科特
（Gretchen Scott）

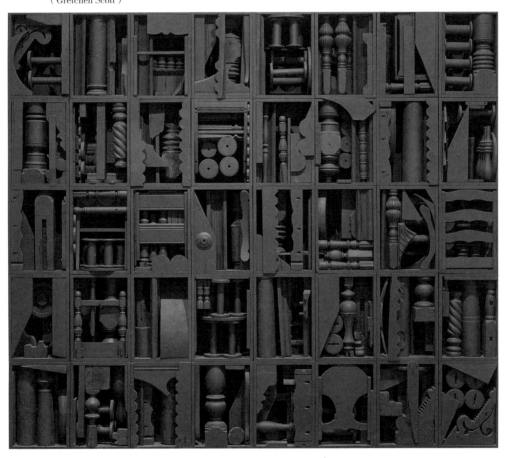

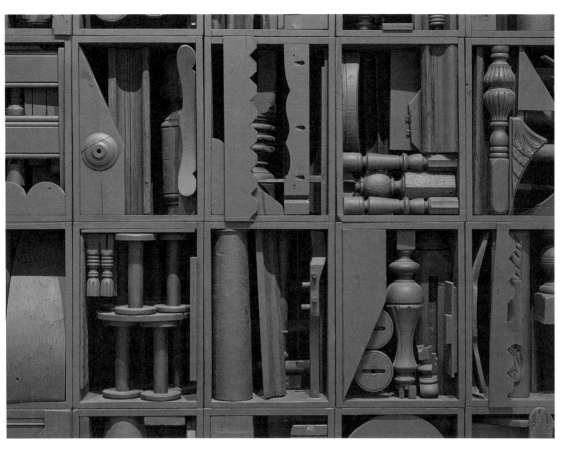

▲ 图 23　路易斯·内维尔森
《巨大的黑色》局部

放弃了 20 世纪 40 年代流行的焊接形式，选择了木材拾得物。近观其作品，断裂、钉孔、刮痕、粗犷的木纤维，各类细节展现了使用者的痕迹（图 23），当她将作品从一个小盒子发展成整个房间的规模时，几何外形与宏伟的体量使作品成为一座座关于日常的纪念碑。她的作品代表了当代雕塑的另一种发展趋势：从表现材料形态与质感（物象思维）转向挖掘材料在使用过程中所积累的文化含义和情感记忆（物品思维）。内维尔森除了制作具有展示性特征的装配物以外，还运用了另一种造物方式，即涂色，她的作品会被统一刷就为白色、黑色或金色，在她看来，黑色"包含了所有颜色……黑色是最高贵的

颜色"，白色则是召唤清晨和情感承诺的颜色，金色象征着财富与文明。整理、切割、摆放与涂色使得物品脱离其存在的原始状态，重构一种新的秩序，成为一个可被观看和感知的新物件。

"贫困艺术"对当代雕塑的影响十分深远，其主要创作方法就是发现与隐喻。他们在媒材的选择上偏重于原木、石头、钢铁、泥土、报纸、碎布、动植物等，而这些看似普通的物品在贫困艺术家看来承载着一种精神与态度——对生活的关注与思索，而愈重视日常，对物品的使用和表现就越发重要。在艺术趣味上，他们尊重和发扬欧洲艺术的深厚传统和多样性，语言上则追求娓娓道来的诗意，"碎片，特别是古典艺术的碎片，是贫困艺术的关键，他们通过对碎片当下可能性的否定，使人注意到一种不同的观念。"[1] 马里奥·梅茨关注原始与自然，简易捆扎的树枝象征原始的手工社会，蜂蜡隐喻生命力与纯净的精神，如避难所一般的结构体表现了艺术家在物品的碎片和印记中追溯历史和文明（图24）。普通纸张可以成为一种原材料，其浸泡搅拌后可以成为如泥巴一样的塑形媒材，而报纸（或各种印刷物）特有的信息传播价值使其摆脱了单一的物理属性，成为具有指代和象征意义的物品，发掘和表现其价值才是问题的核心。米开朗基罗·皮斯托莱托用报纸制作了一个球体，各种信息遍布其上（特别是关于党派选举的信息），参与者推动球体在街道上滚动，最后被禁锢在代表地球的球形钢架内（图25）。贫困艺术提供了一种表达的方式：用相关联（艺术家本人提供能够产生关联的逻辑）的物品组合形成新的形式结构与观念特征。正如皮斯托莱托所指出的："艺术的不明确性只是把两件事情置于相互关联的状态，以便观察它们之间的冲突。罗马人当

【1】（英）安德鲁·考西. 西方当代雕塑［M］. 易英，译. 上海：上海人民出版社，2014：161

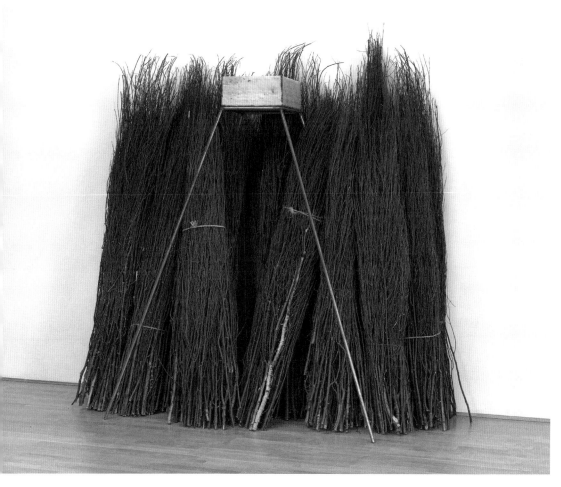

▲ 图 24 马里奥·梅茨
《会场》灌木、蜂蜡、钢铁
262cm×313cm×114cm 1968 年
图片提供：泰特美术馆

【1】（英）卡罗琳·蒂斯德尔. 材
　　料："贫困艺术"的环境［J］.
　　封一函, 摘译. 世界美术, 1993
　　（3）：10

初就把狮子和基督教徒放在竞技场内，以欣赏那种特殊的场面。"[1]

在中国当代雕塑领域，傅中望的榫卯系列作品具有独特价值。榫卯题材的选择本身就体现了一种智慧，其组成结构具有强烈的形式意味，可成为一种构建"物象"的逻辑依据，榫卯在历史长河之中不断被赋予意义，一方面，榫卯是广泛运用于生产生活中的一种实用的物品制造方式；另一方面，榫卯是一种传统哲学思维的物化形式（榫为阳、卯为阴，阴阳相生），业已成为中国传统智慧和思想观念

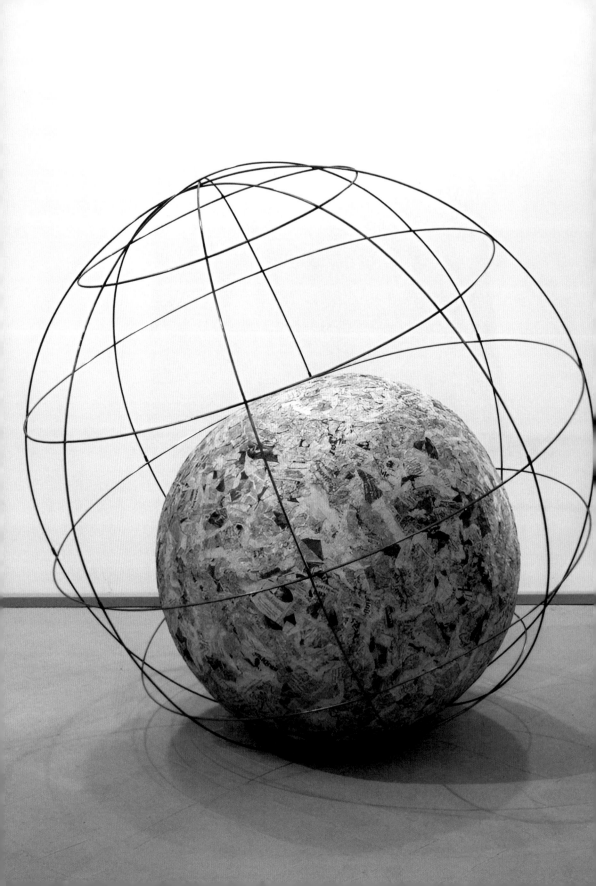

【1】傅中望. 傅中望自述［G］. 从地门到天井——傅中望的艺术. 石家庄：河北美术出版社，2012：293

【2】凯伦·史密斯. 史金淞作品［M］. 香港：中国今日美术馆出版社，2012：72

图 25　米开朗基罗·皮斯托莱托
《地球》报纸、钢
1966—1968 年
图片提供：艺术家本人

的象征物。傅中望首先将榫卯的结构形式提炼出来，深度介入同时期中国雕塑的形式探索大潮中。接着，超越原始的工艺特征而凸显其构成逻辑，这种思路将榫卯又转变为"物品"，通过不同的展示方式：摆放、并置、变化尺度等，减弱功能性而突出其中的哲学意味，隐喻现实中的种种关系，这使得传统智慧与当代创作之间产生了有机的联系（图 26），"榫卯在我的作品里不仅是一种语言符号，而且是观念形态，榫卯的构合、分离、楔接、插入，引发了我对生命意义和生存关系的思考"[1]。之后，作者将"榫卯"的形式特征进一步抽离，使之变成隐含性的线索，将不同的物按照某种逻辑"接合"起来，使之成为一种具有本土特点的造物方式（图 27）。这看似顺理成章的过程实则相当困难，在传统转化的过程中常出现很多问题，如材料与工艺美感的重复性展示、对虚空境界的简单呈现、传统意象与当代环境的生硬混搭等。以上种种情状都使作品处于非此非彼的中间状态，而傅中望则将其一一规避，干净利落地转变为具有当代特征的表达方式。

　　在不同的文明背景中，某些物品拥有特定的意义，中国传统文化中有大量关于木材料的哲学和生命智慧有待挖掘，关键在于如何运用当代的视角和语言加以转化。史金淞完成了一系列以诗学研究为题的作品，其主体形态是不同种类的树（图 28）。古典文化中有关树的语义资源十分丰富，某些树木已经成为特定观念的象征物：金丝楠是皇权的展示，松柏是坚忍不拔精神的载体，柳树能够传递浪漫柔情，桃木则成为驱邪避秽理想的寄托，"在中国文化中，从水墨画到诗歌，树都具有诗意的本质"[2]。史金淞将分属于不同树木的枝条茎干用金属构件重新组装，树被剥皮、肢解、用化学方式（双氧水、氨

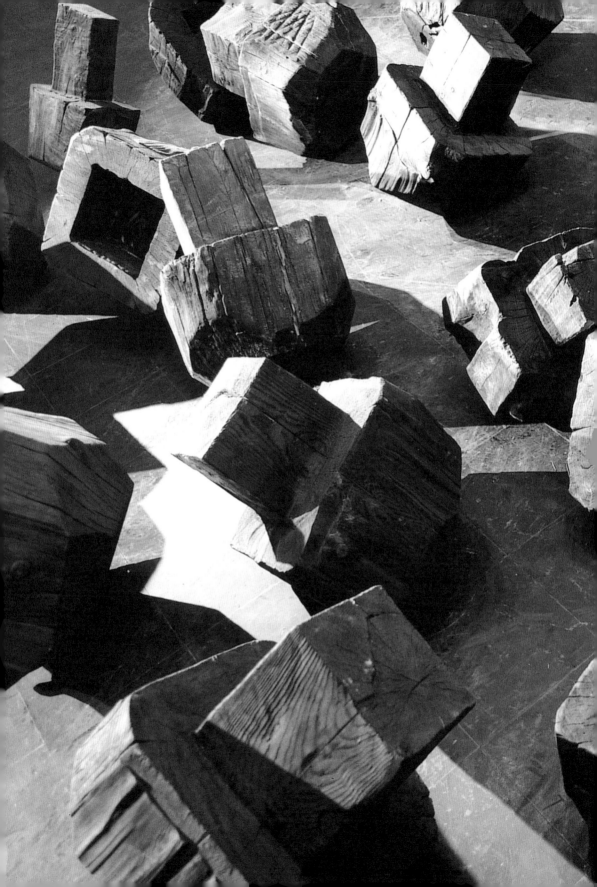

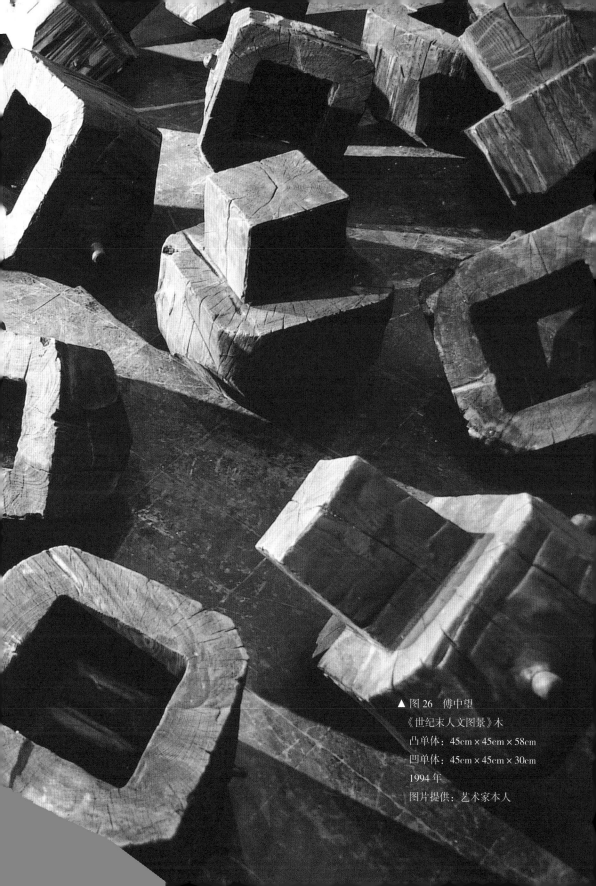

▲ 图 26　傅中望

《世纪末人文图景》木

凸单体：45cm×45cm×58cm

凹单体：45cm×45cm×30cm

1994 年

图片提供：艺术家本人

◀图 27　傅中望

《寿床》木、漆、中药

200cm × 300cm × 180cm

2011 年

图片提供：艺术家本人

▲ 图 28　史金淞 《诗学研究·咏柳》　一号：340cm×240cm×260cm　二号：280cm×220cm×250cm
三号：320cm×200cm×240cm　树木漂白、不锈钢螺丝　2008 年　图片提供：艺术家本人

水混合溶液能够分解木材的色素，起到强漂白作用）加以白化，最终又被闪亮坚硬的不锈钢螺丝强行连接在一起（图29），作品的整体形态让人不得不联想起中国传统盆景中用外力改造树木形状所使用的残忍"技巧"。而这究竟是隐喻"暴力崇拜"还是"重生"呢？"咏柳"题目所带来的诗意联想与粗暴的视觉呈现之间产生了强烈的讽喻，引人反思。

物品的使用还有另一种方法——材质转化。每种材料在制作物品时都具有相对应的制作方式和理念，当我们将一种物品用其他不相关、不合理甚至自相矛盾的材质制作出来，打破原有的逻辑结构，其体现的意图便有可能得以反转或加强。中国古代曾使用黄金、玉等珍稀材质制作与日常物外形相近的物品（如武器、器物等），这类物品出现在特定的仪式中，承担展现"礼"的功能。将物品由日常用品转变成作为观念载体的"礼器"，体现出了材质转化的巨大价值。树木在传统认知中有特定的生命意味，材质转化后有机物转化为铁质或石质而保持树木形态（图30、图31），生命体特征消失。这种人为的强行改变隐喻了某种暴力和无情的现实。这提示我们，将物品的材质加以巧妙转化可能成为一种有效的表达手段。"改变对一个物品的认识和观察视角，重新定义一个既成概念，都能破坏原有的稳定性，把毋庸置疑的东西变得值得怀疑。"[1]

【1】Ai WeiWei, Dropping The Urn, Glenside: Arcadia University Art Gallery, 2010: 110

借用物品的原始外观，通过艺术家的方式将其改造成新的合理之物，"新的物"借用了原始物的意义，但比单独展示原物具有更深刻的表现力。马丁·普里尔通过早年间的学习掌握了丰富的木工技术，"物体应该有一个从制作中产生并指向制作者的基本原理。我希望这个理由是感官可以感知的，而不是简单的大脑"。普里尔早期作品关注成型的方

▶ 图29　史金淞
《诗学研究·咏柳》局部

◀图 30　艾未未

《大理石树》　155cm×65cm×65cm

2012 年

图片提供：艺术家本人、圣吉米尼亚诺常青画廊

▲图 31　艾未未

《铁树》树部分：628cm×710cm×710cm

底座：63cm×372cm×300cm　2013 年

图片提供：艺术家本人

式，《自我》（图 32）中表现出作者对于船舶制造中用薄木板弯曲、胶合构成物体形态等工艺的兴趣。随后，普里尔的作品逐渐由"物象"转向"物品"，从探讨造物构成扩展至协调题材与形式关系的双重成型方式。《大弗吉尼亚》（图 33）的主体形态是帽子（不同的帽子在普里尔看来有着不同的含义），在历史上被解放的奴隶曾戴着这顶帽子宣示自由，弗吉尼亚帽也曾是法国大革命的象征物，这就使得观看此物体时除了分析物理形态因素以外还可以理解其象征与隐喻的作用，观者能够获得更为丰富的感知体验。在普里尔看来，帽子因其与头部的关系而可作为思想象征物。《会幕》（图 34）的含义则更加复杂，题目中的"Tabernacle"一词包含便于移动的圣所、礼拜堂、圣物容器等多重含义。这件作品的整体形状模仿士兵所戴的帽子，作品顶部的观察口被制作成十字准星的形式，当观众通过圆形口向内部观看时，如瞳孔般的炮形结构将会带来深刻的震撼（图 35）——"当你凝视深渊的时候，深渊也在凝视你"（尼采，《善恶的彼岸》）；其内部织物选取 19世纪的装饰花卉图案，作为殖民历史的隐喻，普里尔用多重元素混搭的方式"制造"了一个不存在于任何现有状态之中，却使指向更为明晰的暴力怪物。

　　由杜尚所开启的现成品时代也预示着新的方向，一方面，出于艺术性"赋予"的需求，对现成品内涵的解读使艺术不断走向用于表义的观念载体；而另一方面，现成品所存在的"日常"环境走入艺术家的视野，创作逐渐超越原本固定的题材和形式，走向对现实生活的关注和思考。家具作为日常生活的承载物成为很多艺术家选择的创作题材，从更广泛的视野上来看，家具与人的密切关系是艺术家表达观念的重要载体，而对其的改造方式则体现着作

▶图 32　马丁·普里尔
《自我》染色和涂漆的红雪松和桃花心木
175cm×122cm×64cm　1978 年
图片提供：艺术家本人、马修·马克（Matthew Marks）画廊

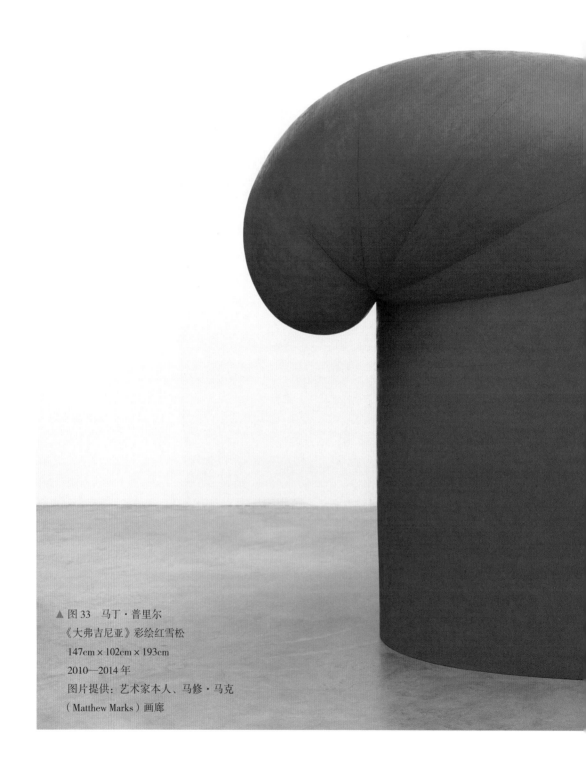

▲ 图33　马丁·普里尔
　　《大弗吉尼亚》彩绘红雪松
　　147cm×102cm×193cm
　　2010—2014 年
　　图片提供：艺术家本人、马修·马克
　　（Matthew Marks）画廊

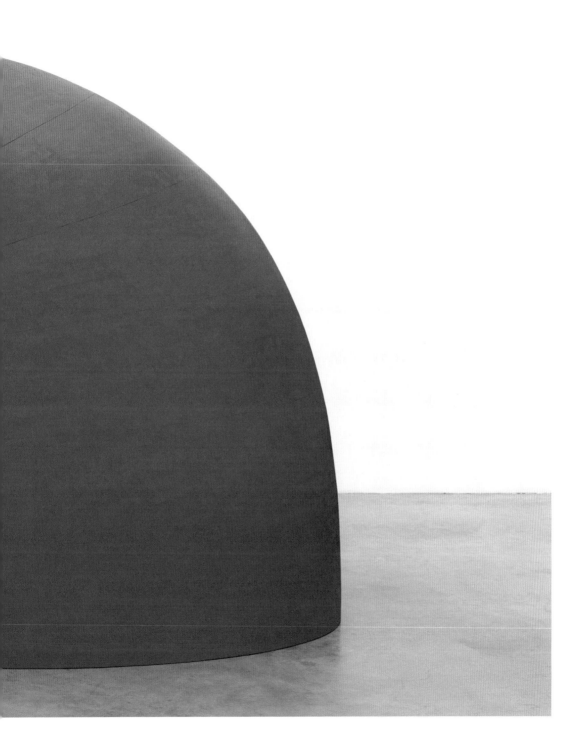

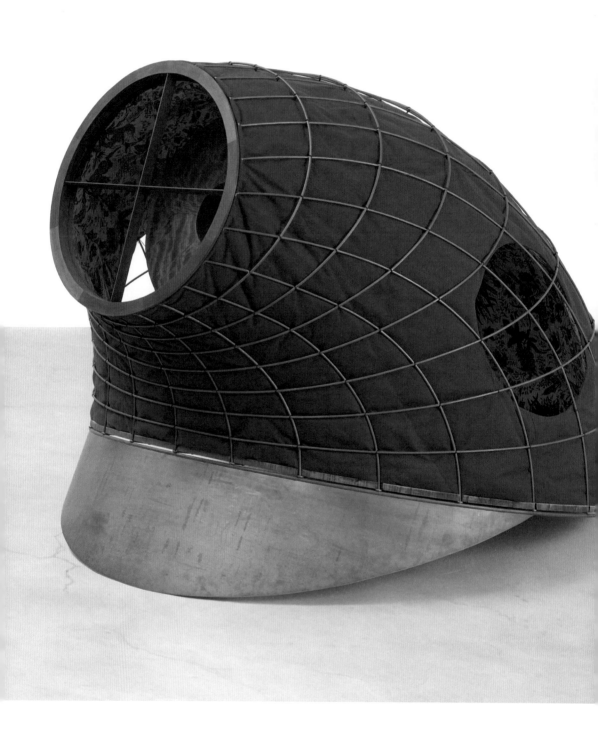

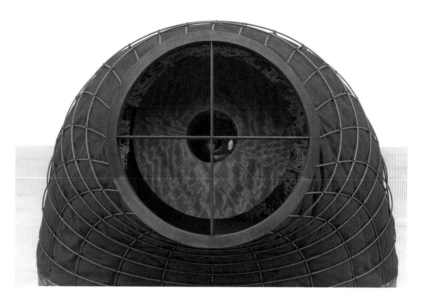

▲ 图 35　马丁·普里尔
《会幕》局部

◀图 34　马丁·普里尔
《会幕》钢、红雪松、美国柏树、松
木、马科雷贴面、帆布、印花棉织
物、玻璃、不锈钢
188cm×229cm×244cm　2019 年
图片提供：艺术家本人、马修·马克
（Matthew Marks）画廊

者的独特感受和智慧。罗伯特·塞里恩把生活中常用的家具"巨物化",放大又极为"写实"的物体超越了日常感知经验,将观众置于记忆世界(孩童时期的物体经验)与想象世界(巨人国的文学形象)之中,重新审视物我之间的新秩序(图36)。物体大小的变化会带给观者直接的视觉影响,强化物品所代表的象征意义,因此,对于创作者而言,根据需要改变物品原本的尺度状态是一个重要方法。吴高钟则对家具进行减法处理,其对于物品选择具有如下考量:从功能上看,床、沙发、椅子、门窗、书架等皆为与日常生活紧密相关且具备极强辅助作用的物件;从来源上看,收集自艺术家自宅、旧物市场、拆迁工地等不同地点;从风格上看,有古典风格、

▼图36 罗伯特·塞里恩
《无题(桌子和四把椅子)》
铝、钢、木、塑料
椅子:286cm×143cm×173cm
桌子:269cm×468.5cm×362cm
2003 年
图片提供:艺术家权力协会(ARS)

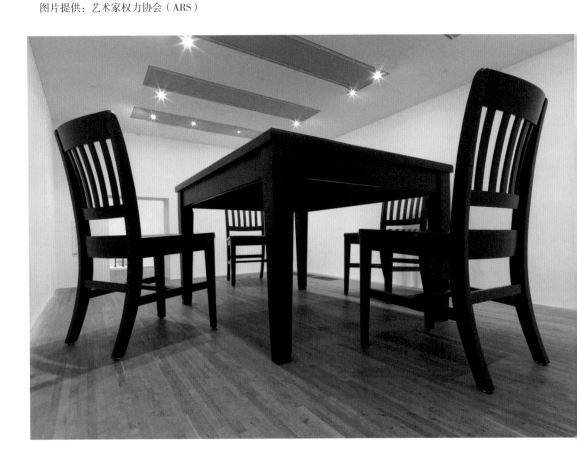

老式木作、简约现代等多种形态，多元混合的方式使得作品主题由个体经验的体现扩展至对社会性的思考中去（图 37）。作者提供的改造方式是对物品结构进行极致的"剥离"——刀劈斧砍，行动（作者认为作品是"一次性"的，艺术家的身体行为具有关键作用）过程既暴烈又充满令人窒息的耐心，家具呈现为摇摇欲坠、形体纤细到近乎崩塌的状态（图 38）。物品的功能性以及功能带来的生活价值丧失殆尽，看似精致的形态实则来源于暴力的伤害，外观感受与成型方式的背反使得作品成为对生存现实的一次指证。作品最终的呈现状态止于物品被彻底毁坏前，给观者保留了一线希望。

约瑟夫·博伊斯对材料有着细致的观察和领悟，"换一个不同的视角可以把我们对物质的理解从对视网膜的依赖和纯粹形式意义的谈论中解放出来，转而进入对于整个力的关系的领会中"[1]。博伊斯所谈的"力"（德语 kraft）就像本雅明的"灵光"，是一种内涵丰富的理念，指来自宇宙、自然、历史和精神的复杂影响。作为博伊斯曾经的学生，安塞姆·基弗对于材料的价值同样进行了深刻的思索。基弗有深厚的文学修养，神话传说、炼金术、圣经、荷尔德林和保罗·策兰的诗歌、日耳曼民族历史都是其思想体系的构成依据，这使得基弗在绘画 / 雕塑作品中所选择的物品——灰烬、衣服、沙子、书籍、铁丝网、蛇，皆有来源的典故与象征含义。基弗推崇现象学（20 世纪初在西方特别是德国、法国影响巨大的一种哲学思潮，主张通过原始的意识现象，描述和分析观念的构成过程），重视材料本身的视觉表现力，"材料通过赋予它们感性的维度来实现破坏的意象，从材料的记忆技术角度出发，基弗创造了私人寓言：稻草被转化为灰烬，铅被净化，沙子不会

【1】（德）福尔克尔·哈兰. 什么是艺术？博伊斯和学生的对话［M］. 韩子仲，译. 北京：商务印书馆，2017：107

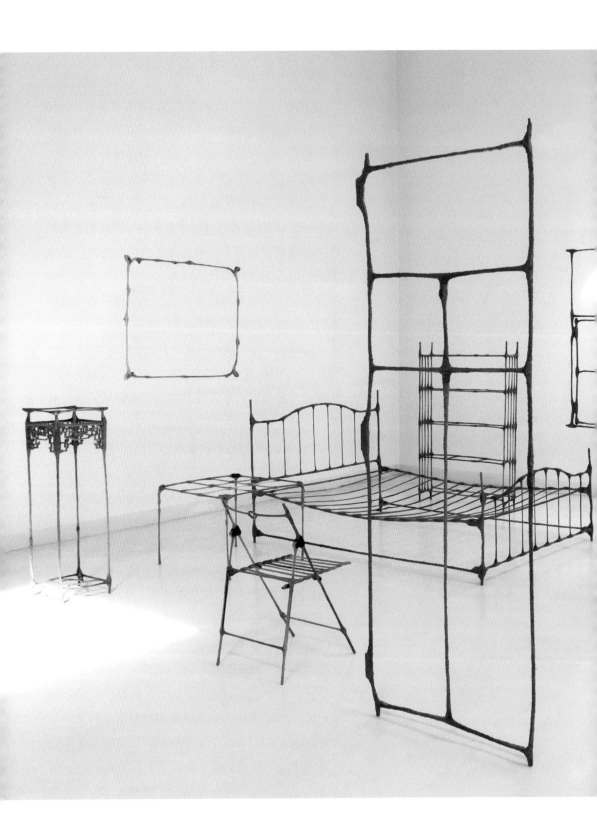

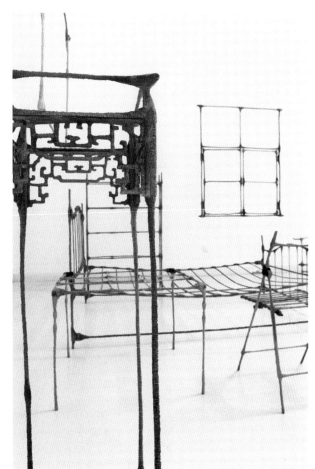

▲ 图 38　吴高钟《家》局部

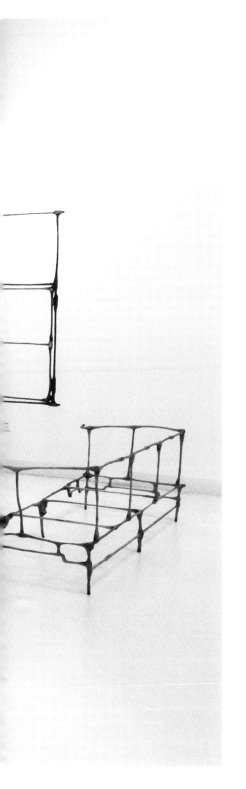

◀图 37　吴高钟
《家》400cm×360cm×210cm　木
2015 年
图片提供：艺术家本人

【1】Andrea Lauterwein , Myte, Mouring and Memory , London: Thames&Hudson , 2007: 228

燃烧"【1】。对于物品典故的使用能够激发基弗的创作思维，了解到其内涵后也必然会影响观者观看的感受。以植物系媒材为例，荆棘象征着距离感、保护，罂粟象征着迷幻和惊悚，向日葵象征着生命与盛开，而其中应用最为广泛且语义最为丰富的是稻草，绿色的草展示出美好和活力，而枯黄的草则预示着脆弱，用火（火也被基弗视为一种材料）焚烧后的灰烬则可以作为肥料重归大地，这种材料意涵的变化性成为基弗表现其历史观的重要载体。《达芙妮》（图 39）借用古罗马诗人奥维德名作《变形记》中的故事，河神的女儿达芙妮变成月桂树的情节为基弗提供了形态启发。月桂象征着"胜利和骄傲"，因此杰出人物会佩戴月桂枝条，这也是"桂冠"的来源，基弗用干枯的普通橡树代替月桂，荣耀与枯萎的反转就在一瞬间，一棵枯树与轻薄飘荡的白色衣裙隐喻了更为深刻的内涵。

从雕塑史来看，以自然物组织特征或材料加工方式为依据构建形态法则是一条明晰的主题脉络，而物品的使用开启了另一种思维模式，相比于对现实形象的再创造，使用物品更像是"借取"，艺术家要做的不单单是社会调研或历史阅读，关键在于"发现"与"转化"，发现物品本身蕴含何种经验指向，找到将其从原始形态转化为雕塑品的独特方式。物品与生活息息相关，对物品的探寻和改造体现了艺术家对生活变化的细微感受与深刻思考，物品可以是商品消费的明证，也能够作为历史文明的象征，还会是表现日常情感的诗篇。艺术家需要将物品的表意功能与形式意味统一起来，通过选择、组合、抽离、拼接、转化、复制等不同方式重构物的组成秩序，使其从物品到作品，走向万物互联的新境界。

▶图 39 安塞姆·基弗
《达芙妮》 玻璃、金属、铅、干树枝、干树叶和织物
190cm×80cm×71cm 2014 年
图片提供：艺术家本人、白立方画廊

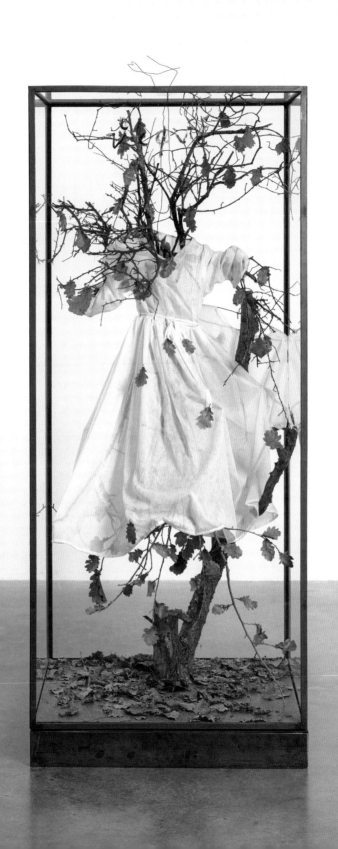

第4章　物质（Substance）—— 遗物忘形

"遗物忘形"原意指舍弃外在形式，精神进入忘我境界。忘形并非虚无，而是将对材料本质的感知与思考作为创作的核心。古代艺术将主动造型的理念植入材料载体，现代主义探讨了形态与材料的协调共商，而"物质"思维模式则由材料性主导形态的呈现，超越和颠覆了以视觉形象建构为目标的创作方式（图40）。这一方法不拘泥于打造某种固定的形态，其着眼点在于探索物质的特性，思考它与空间、时间、人的关系等问题，涉及较多理论探索、哲学思考、学科交叉的内容。这种方法也体现了材料思维中开放和自由的物质观。

■ **物的本性**　物的感官
　　　　　　　　　物的质素
　　　　　　　　　物的意义

■ **物与空间**　物与存在
　　　　　　　　　物与自然
　　　　　　　　　物与场域
　　　　　　　　　物与语境

▶ 图 40　物质思维结构图

■ **物与时间**

物质自身的质感、肌理、颜色具有某种感官指向，也必然受到其他存在要素的影响，某些物质在历史文明中会被赋予隐含的信息。物质与空间之间的关系相当复杂，分为物理性、尺度感的空间，心理感受的空间，精神观念的空间等不同层次。空间与时间又是协调共存的，空间可以用来表述时间，而时间的本质在于"运动"，空间与时间共同构成了"场域"，与存在直接相关的"世界""宇宙"等词语之意均是空间与时间的综合。为了更加清晰与完整地建构认识体系，本章中把探讨物与空间关系的内容汇为一节，将表现物与时间的研究汇为一节讨论。

需要特别注意，创作者应该如何看待新型工业材料呢？如不锈钢，将其作为需要铸造或锻敲的成型载体时，思考的关键在于将其看作一种具有科技感与未来感的"物象"。如果将其看作工业生产的象征物，则它将归属于"物品"一类，需要艺术家解构或增强其制成品所蕴藏的完整意义。而将不锈钢视为一种新的"物质"，则需要找到某种改变原始存在状态的方式研究其物质特性的表述语言。

4.1　物的本性

对于物的本性，我们将之分为"物的感官""物的质素""物的意义"三个维度来探索。

不同物质带给人截然不同的感受，泥巴柔软、钢铁坚硬、石头冰冷、玻璃尖锐、陶瓷脆弱，这些感受既源于心理直觉，也来自生活经验，可以成为构思的起点。在对物的所有感官知觉中，视觉最为重要，同时，触觉也是不可或缺的要素（味觉、听

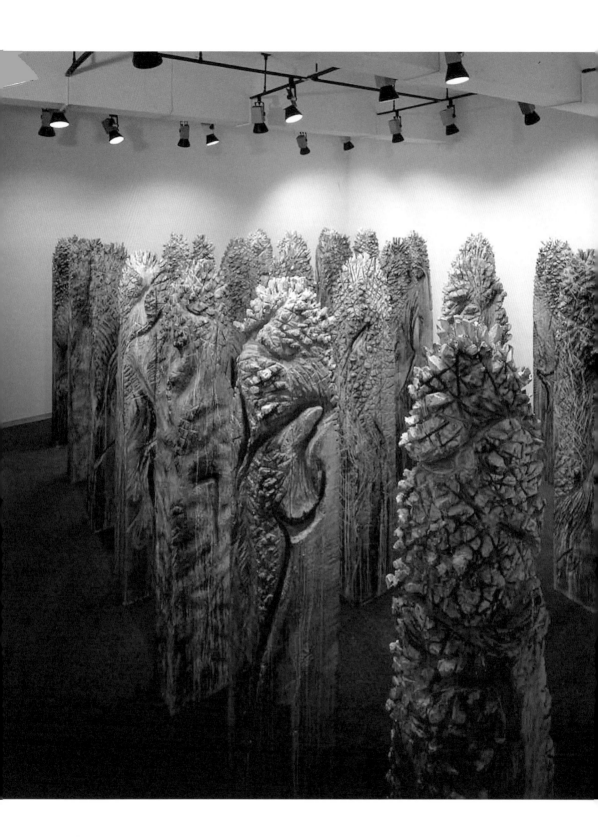

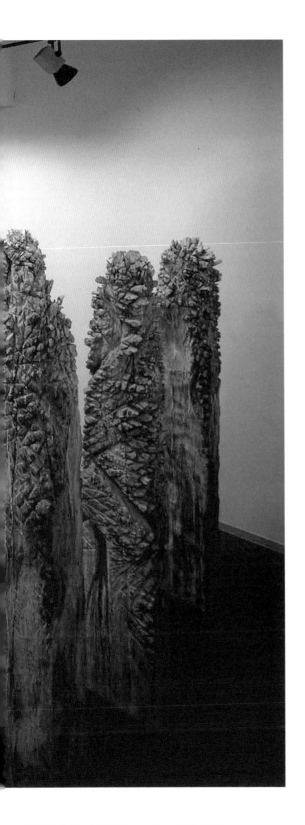

觉等也是可深入讨论的重要领域）。对于木材来说，平滑表面的触感较为温和，粗糙的肌理则带来划伤与刺痛之感，触觉经验能够直接影响观者的感受，更重要的是，由触觉性出发构建物质的形态特征能够打破以视觉为核心的传统思维模式，发展出新的创作方向。木材的表面对于户谷成雄来说就像是皮肤，他用电锯对木材进行密集的切削并着色（用火枪烧焦表面，把木屑烧成灰后混合丙烯颜料涂于其上），制造出风化、褶皱的纹理效果，施加外力后的痕迹能够直接影响观者对物质特性的感知。户谷成雄的"森林"系列（图 41）用这样的加工方式呈现出森林的表皮（户谷曾说森林所在之处有绿叶，下面是灌木，地上有枯叶，枯叶下还有根。这个构造和人体的皮肤等表面有点接近），再用摆放的方式使观者能够走入作品内部，也就是森林之中，内与外的关系借由森林的意象被更为深层地阐释（图 42）。户谷成雄的作品无法完全用视觉上的合理与美

◀图 41　户谷成雄
《森林》　木头、丙烯酸
每个 220cm×30cm×30cm　1987 年
图片提供：成田宏（Hiromu Narita）
致谢：ShugoArts 画廊

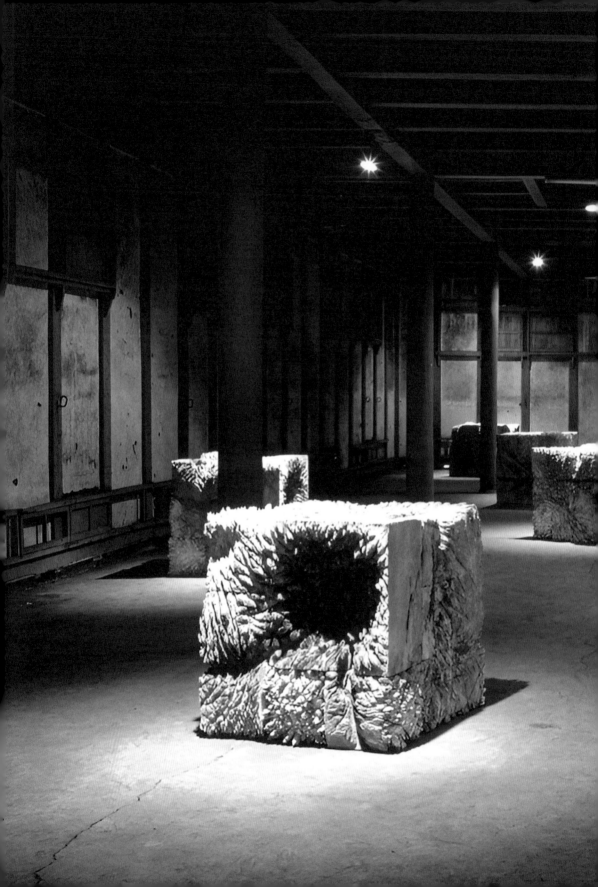

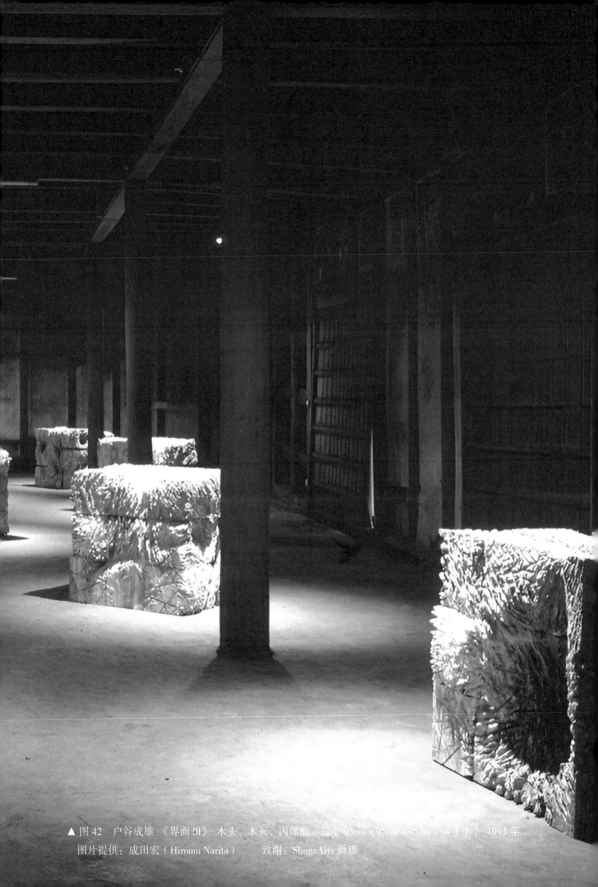

▲ 图 42　户谷成雄　《界面Ⅲ》　木头、木灰、丙烯酸　（47个 95cm×95cm×95cm，共 9 个）　1993 年
图片提供：成田宏（Hiromu Narita）　　致谢：ShugoArts 画廊

【1】（英）罗莎琳·德里斯科尔. 图像随笔 B：与火嬉戏［G］. 徐升，译. 雕塑与触摸. 南宁：广西美术出版社，2021：153

【2】（英）威廉·塔克. 雕塑的语言［M］. 徐升，译. 北京：中国民族摄影艺术出版社，2017：155、161

▶图 43　托尼·克拉格
《大教堂》钢
285cm×250cm×250cm
1992 年
图片提供：艺术家本人
摄影：迈克尔·里克特
（Michael Richter）

来形容，观察时需要把"视觉感官以外的感觉器官都动员起来"（千叶成夫），而触觉正是视觉以外的最为重要的感官系统。"触摸深深地定义了一个人的自我意识，塑造了大脑中生成的身体地图。"[1]以对物的感官为主题是通过某种方式将物的特质充分释放出来，其构思的驱动力与制造一个物体截然不同，是由纯然之物的本性与人的思想相互协调碰撞所共同构建的思维方向。使用新型材料并展示出其特殊的物质属性也属于此类型的模式。

除了直觉的感知，物质还具有更复杂的存在要素，如密度、温度、质量、作用力……即物之所以为物的质素，它们都可以成为作品所要探索和表现的主题。威廉·塔克曾指出："《巴尔扎克》代表了一个转变的节点，重力从人像的属性——就像在之前的习作里那样——转变成了雕塑自身的主题。"而在讨论德加的雕塑时，他接着说："德加的雕塑，是从骨盆向外，在每一个方向上，推挤和探测体量和轴线，直到形成了一种平衡。"[2]随着人像题材关注点的变化，物质存在中的重力主题进入了雕塑家的视野。罗伯特·莫里斯说："对重力的考虑与对空间的考虑一样重要。"托尼·克拉格也曾提出《大教堂》（图 43）是在探索将重力作为物体的"黏合剂"，作品高耸的形态、由小及大的排列方式都与重力的展现有关，以重力为代表的"物的质素"成为雕塑家思考和表现的方向。科尼莉亚·帕克在《冷暗物质：爆炸的景象》（图 44）中将收集的各种物品放置于木质小屋内再将其引爆，最终把爆炸后产生的物体碎片悬挂在展厅之中，作品中央的光源投射出各种碎片的阴影，使观者更加直接地感受到爆炸所带来的冲击波和毁灭力。"物品"的思路在帕克的作品中同样有效，事实上，作者非常善于通过改造的方式让

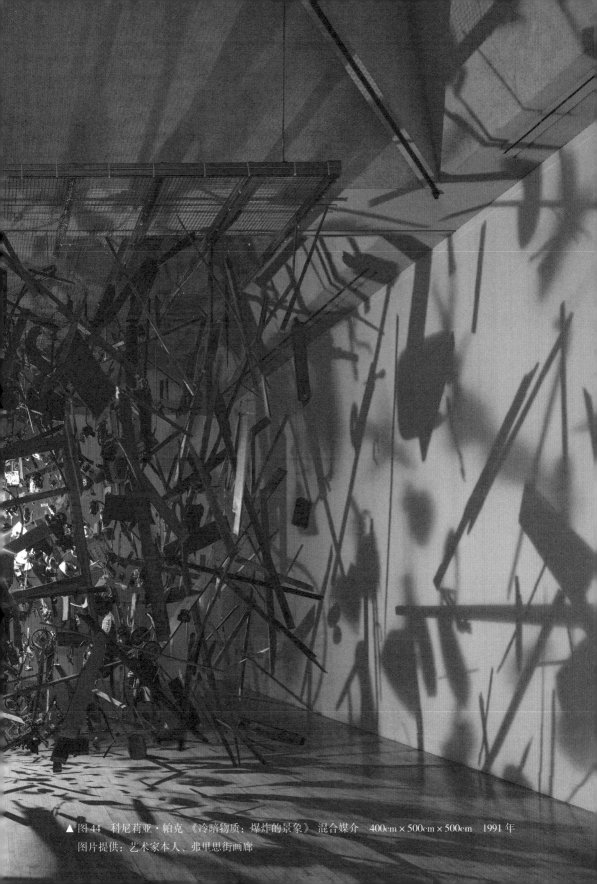

▲ 图 44 科尼莉亚·帕克 《冷暗物质：爆炸的景象》 混合媒介 400cm×500cm×500cm 1991 年

图片提供：艺术家本人、弗里思街画廊

物品呈现出独特的象征意义，充分利用应力对物体状态的影响是主题表现的关键。

　　某些物质在文明发展的过程中被赋予了特殊的象征含义，利用这一点类似前文所述利用物品所蕴含的意义。在此的讨论更加强调其作为物质本身的含义。汉代墓葬会以铅人随葬，使用铅这一材质是因为铅作为炼丹的基本物质具有特殊的意义，它在道教理论中是"阴"的化身，与汞（阳）相对应。铅除了作为呈现人形的载体以外还具有特殊的观念作用——"这种金属与阴的联系使之具有感应黄泉、代表死者的能力"[1]。而当代雕塑家安东尼·葛姆雷在谈论其作品中使用的铅板材质时也曾提出铅在西方古代炼金术中的用途，也就是说，在思考材料与形态的关系时除了其基本物理成型（铅质软，可以手工锤打成型）和物质属性（铅具有防辐射、不透光的特点）以外，还可以考虑它在文化演进的过程中被赋予的特殊含义。沃尔夫冈·莱普过着一种修行般的禅意生活，其本人曾说过："花粉回忆着开始和创造；米山和蜂蜡金字塔（金字塔和阶梯）滋养和天地的联系；最后，火唤起了世界的毁灭和可能的更新，将物质转变为新的循环，转变为变化的状态。"这种带有东方式循环思想的物质思维方式决定了莱普使用的创作语汇。莱普收集榛子花粉，达到一定数量后再将其均匀播撒至展厅之中。这个过程漫长而枯燥，需要专注和忍耐力（图 45）。驻足欣赏这片堪称广阔的黄色物质之时，对意义的感知也将浮现于观者的脑海。花粉对于植物而言具有繁衍作用，这一物质属性带有对生命的隐喻，作者将其从产生地采集、运送、展示的过程，正是对生命运转的直觉阐述。

【1】（美）巫鸿. 黄泉下的美术——宏观中国古代墓葬［M］. 施杰，译. 北京：生活·读书·新知三联书店，2010：129

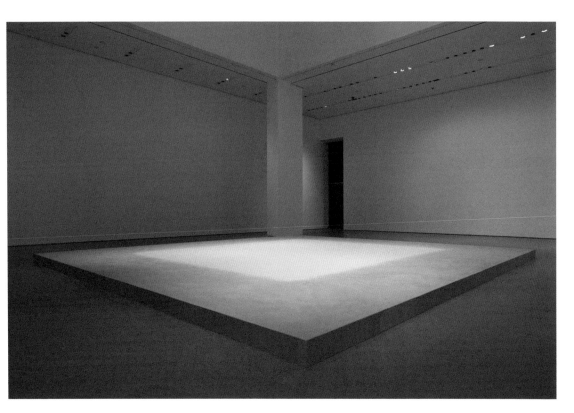

▲ 图 45 沃尔夫冈·莱普

《榛子花粉》 花粉

550cm × 640cm 2012 年

图片提供：纽约现代艺术博物馆

4.2 物与空间

本节中，我们分"物与存在""物与自然""物与场域""物与语境"四个维度讨论物与空间。

物质并非孤立存在，而是与空间相互关联的整体。空间本身是虚无的，需要物体来向观者提供观看与感知的坐标。对于雕塑的起源有多种说法：用工具切削一块木头，将一块石头从平铺状态中直立起来，把一个物件从原处带至另一个地点，这些描述背后的逻辑都是作者用某种方式改变了物与空间的原始对应关系。如同孩子在翻身、抓握与行走中对客观世界产生感知，人类也在建立或改变这种"关系"的过程中逐渐形成了观看、感受与思考的

方法。

物无法脱离空间存在，也必然与其存在的地点发生关系。同时，物也能够反过来重塑空间的特性。更重要的是，通过不同元素共同构建整体性表达空间，引导观者在其中体验，如此得到的情感共鸣能够反映出作者的意图以及相对应的社会思想观念，由物理性的"空间"概念扩展至包含观念与精神内涵的"场域"概念。在强调物与空间关系的研究与表现中，制作性的处理方式处于重要地位，一件充满制作痕迹、饱含人力输出的物，其自身必然会成为视觉的中心，如何使物的形态与空间形成对应的联系成为问题的关键。此类型的物需要艺术家用某种更为直接和有智慧的方式来呈现，以使观者更真切地感受到空间的意义。

在关于空间的探索中，极少主义开辟了新的道路。极少主义曾被看作是抽象艺术走到极致的一种语言风格（因其形态本身类似于极度抽象后的简化；对它的另一种翻译"极简主义"更加深了这种印象），但实际上两者之间并没有承继关系，并且极少主义是反对形式自律的。极少主义让雕塑去掉了基座（对基座问题的思考始于罗丹与布朗库西），看似简单的一个改变却彻底颠覆了传统雕塑的语言方式，雕塑不再是置于孤立底座上的物体，而是与观众、周边空间有关联的艺术综合体，这使得极少主义的作品普遍形式简单，也即将艺术家的主观造型因素降至"极少"，重点在于用物体提示空间的存在（图 46）。"三维空间中的事物可以有任何形状，规则的或不规则的，可以与墙壁、地板、天花板、房间、多个房间或其外部发生联系，或者没有任何联系。任何材料都可以按原样使用或涂上颜色。"[1]这种观点的重要意义在于将人、物与空间的关系当作

【1】Donald Judd, Contemporary Sculpture: Specific Objects, Arts Yearbook8, 1965: 80

【1】何桂彦. 物·媒介·场地·剧场·扩展的场域——极简主义的兴起与现代主义范式的坍塌 [G]. 雕塑之道——2017 国际雕塑研讨会论文集. 北京：中国民族摄影艺术出版社，2018：117

【2】潘力. 物派新识——访日本著名艺术家李禹焕、菅木志雄 [J]. 世界美术，2001（3）：57

【3】（韩）李禹焕. 余白的艺术 [M]. 洪欣，章珊珊，译. 广州：花城出版社，2021：193

首要命题来探讨，"让观众意识到自己才是感知的主体（perceiving subject）"[1]，进而极大地影响了当代雕塑的发展，并直接导致"互动"实际上就是整体性的思维模式作为当代艺术的重要方法被确定下来（图 47）。极少主义使得雕塑艺术的研究重点从自空间，即作品自身的形体关系（所谓"负空间"概念也需要与实体相对应），转移到场域（作品与其所处环境的关系）中去，几乎所有后来者皆受益于此。随着讨论的深入，"场域"的指代由原有的物理时空转移到特定地点，以此为基础，大量问题不断介入雕塑领域的讨论。使物体与其周边环境形成新的"关系"，甚至由环境要素主导物体形态的产生，成为当代雕塑创作思维的重要范式。例如"剧场化"，便是作品、观众与展示空间所形成的关系场。

"物派"并不是由创作者主观设定的流派名称，物派艺术家的注意力并不在物体本身，而是物与物、物与空间、物与人的关系。以代表人物菅木志雄的话来说："物体不是单个存在的，而总是在与其他物体产生相互关系的状态下而存在。"[2]物派的重要价值在于打破艺术家试图主动制造一个物体的惯性冲动（传统意识为用建造物的方式来占有和主导空间），而将"关系性"的展现作为作品生产的理由（图 48）。材料本身并不是物派艺术的核心，它的核心是减弱物的制作因素，将物的存在对空间的改变作为重点，将实体与虚空真正地融为一体。在操作层面，选择几乎没有经过人为加工的木、石、棉花、铁、纸等材料，用"不去制作"来抵抗制作文化，乃至大工业的生产方式。而在方法论层面，李禹焕指出："在概念和过程的对应中产生变化的物的外部性，以及由行为与物的契合所显现的空间和状态、关系、状况、时间等非对象性的世界。"[3]这种理

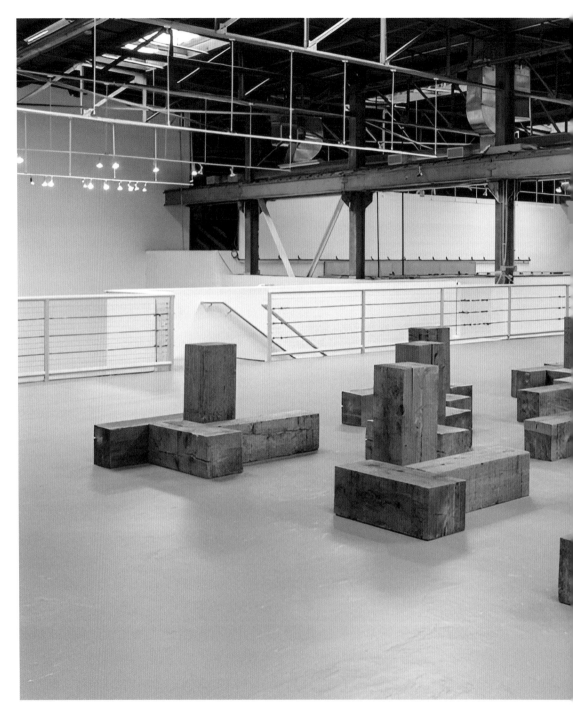

▲ 图46 卡尔·安德烈 《卡尔·安德烈：雕塑作为场所 1958—2010》 现场
　图片提供：洛杉矶当代艺术博物馆
　摄影：布赖恩·福雷斯特（Brian Forrest）

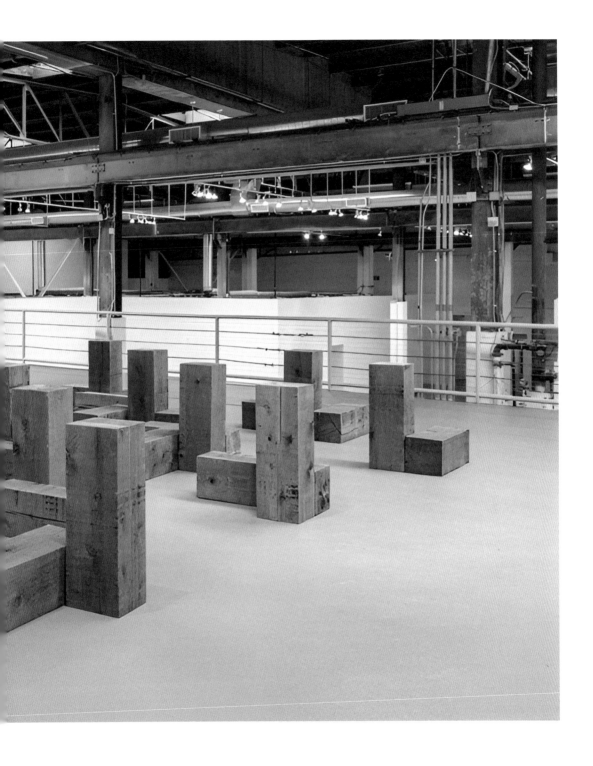

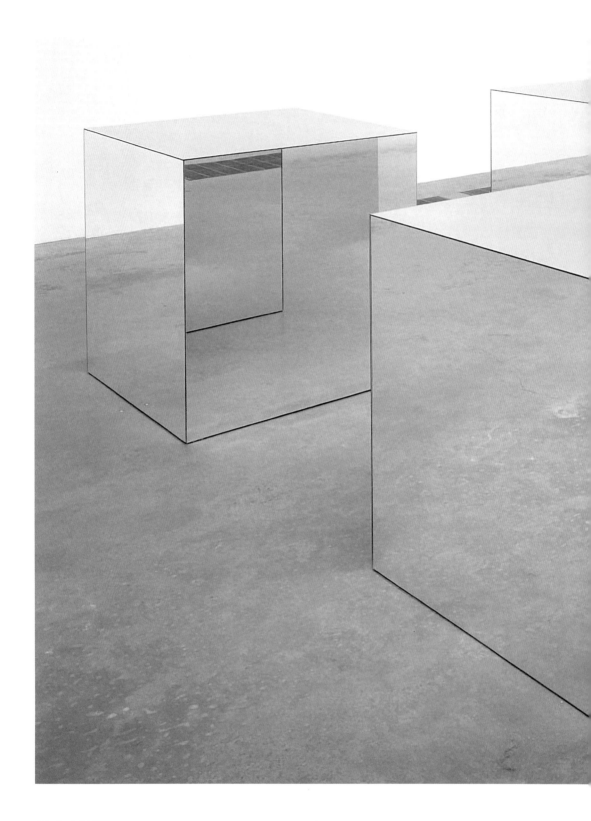

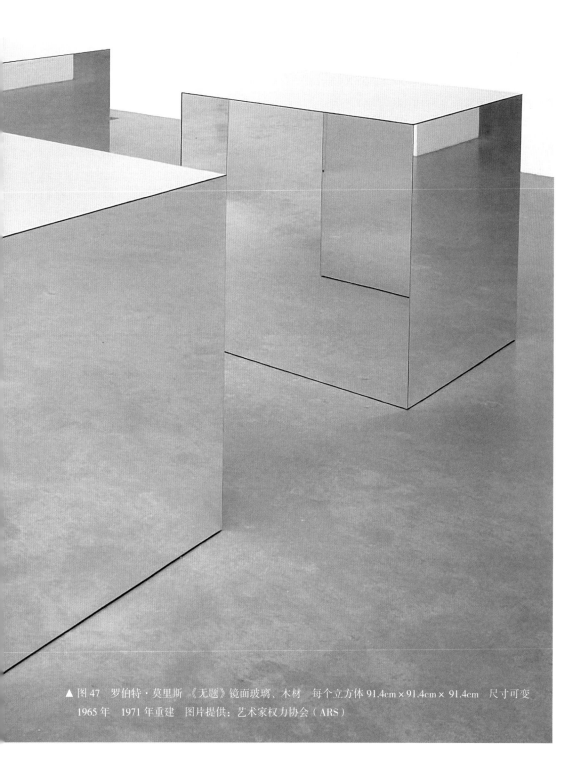

▲ 图 47　罗伯特·莫里斯　《无题》镜面玻璃、木材　每个立方体 91.4cm×91.4cm×91.4cm　尺寸可变　1965 年　1971 年重建　图片提供：艺术家权力协会（ARS）

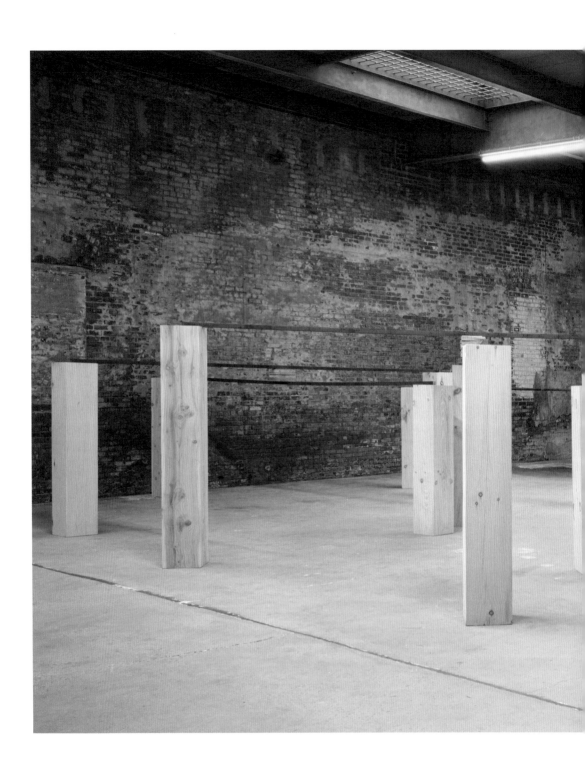

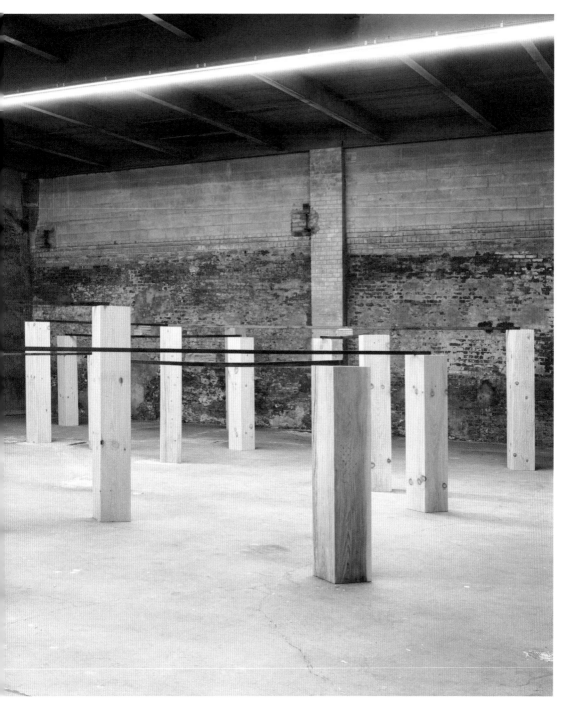

▲ 图 48　菅木志雄　《静止空间定律》　2016 年
　　图片提供：比尔·雅各布森工作室、迪亚艺术基金会

念正是一种源于东方传统的整体性物质观（图 49）。
"物派"为今日的雕塑家提供了一种思考和表现物的
方式，同时也设立了一个坐标系，很多后辈（或称
之为松散的"后物派"）由此延伸开去，或拓展或反
叛，其中户谷成雄发展了制作之用，远藤利克关注
时间性的呈现，川俣正进行更具社会性的空间理念
实践。

　　随着对"空间"问题思路的打开，作品与自然
的关系也成为雕塑要讨论的重要问题，"大地艺术"
与极少主义艺术的关联颇深，很多艺术家曾亲身参
与极少主义运动。他们用自己的方式建造、标记或
仅是低限度介入，使得作品与更为广阔的自然发生
联系，并由此产生宏伟的艺术图景。理查德·朗在
艺术生涯早期就开始关注人与空间的关系问题，他
放弃雕塑家对建造永恒物体的执着，而选择自然作
为承载作品的场所。他在草地、海边、山顶、峡谷、
沙漠中行走（在《走成一条线》中，艺术家以笔直
行走的方式穿越复杂的自然地貌，行动相当困难），
使用最朴素的材料，如石头、树枝、泥土，对材料
进行采集、堆砌、摆放，并冥想。在这一过程中
（朗的高明之处也在于对"制作"保有克制，从而更
加凸显自然本身的重要性），艺术家创作的痕迹会很
快消失，表达了对自然的敬畏和对话愿望（图 50）。

◀图 49　李禹焕　《被关系者》　1974 年 / 2019 年
　　图片提供：艺术家权力协会（ARS）
　　摄影：比尔·雅各布森工作室

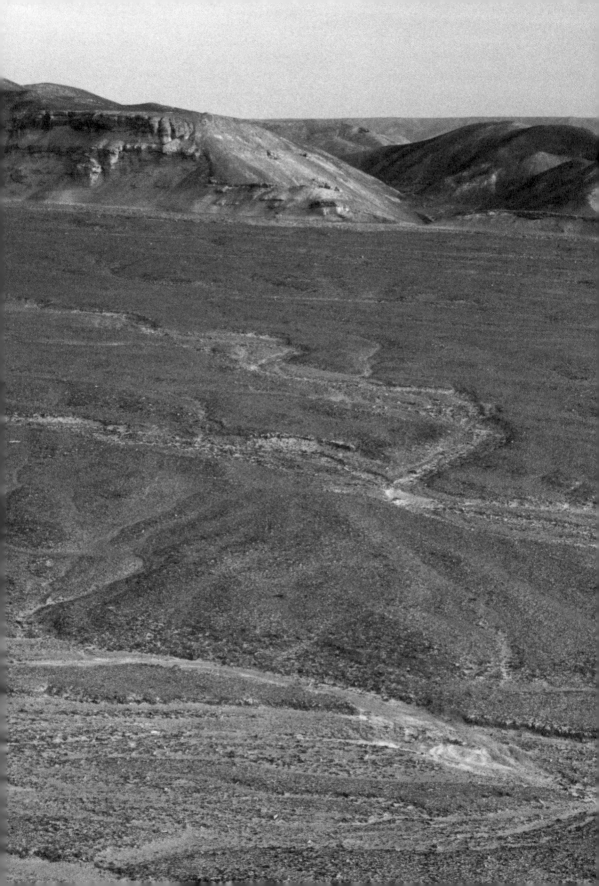

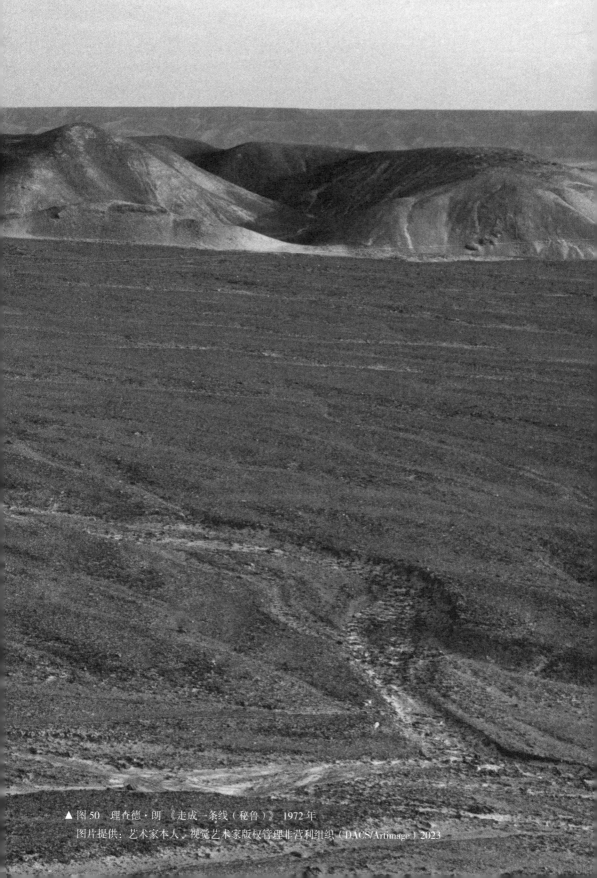

▲ 图 50　理查德·朗　《走成一条线（秘鲁）》　1972 年
图片提供：艺术家本人，视觉艺术家版权管理非营利组织（DACS/Artimage）2023

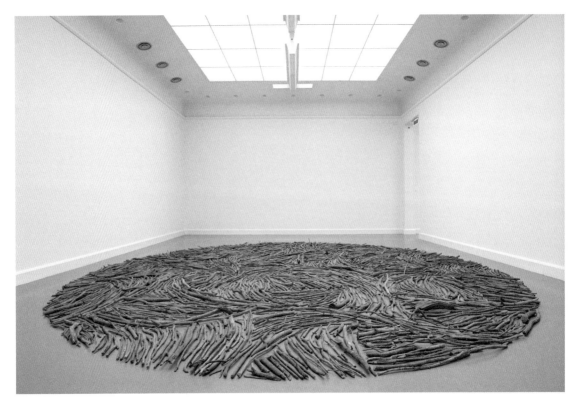

▲ 图 51　理查德·朗　《木圈》
图片提供：艺术家本人、视觉
艺术家版权管理非营利组织
（DACS/Artimage）2021

朗也会把作品放进美术馆中，他将树枝、石材稍作处理后摆放为规整的形状，用双手将泥浆（特定地区的泥土）涂抹至墙壁之上，自然物的质感、肌理与人工痕迹共同将观者带入对广阔自然的回忆与想象之中（图 51）。近年来，有些艺术家开始将作品通过运载工具带入外太空，在技术条件允许的情况下，"宇宙"也有可能成为一种新兴的空间形态。

源于社会学的场域概念也成为雕塑家探索的领域。"作为物体（和生物学个体），人类个体必然居于某一场域（人类不具备异地存身的禀赋），占据某一位置。"（布尔迪厄）随着物理性空间主题的不断延伸，有关文化与思想的观念性场域也逐渐走向表达的台前，私人场域、公共场域、历史场域，不同维度的空间观念将艺术家的视野不断推向新的现场。

作者需要针对具有特定含义的地点展开构思，充分利用特定场所的价值和内涵，使物与场所产生关联，而物也必须在"此处"才有最充分的作用，甚至是存在的意义。川俣正被称为是"现代游牧者"式的艺术家，他穿梭于全球各地，制作与场域有关的作品，木材是他最常使用的材料，其中既有新购置的木材也有回收的旧木。除了拥有造价较低、易于加工等便捷条件，木材无须重型机械的加工方式也赋予作品人力与日常的属性（图 52）。他说："让观众感到坚固的建筑物将被解体，或者重建，使得该建筑物成为具有解体和重建双重意义的存在物。"川俣正经常挑选具有历史意义的建筑，用临时搭建的方式与建筑本身产生联系，作品的即时感与建筑的永恒性和象征性产生激烈的冲突（图 53）。作品的确切

▼图 52　川俣正
《多伦多计划》 1989 年
图片提供：彼得·麦卡勒姆
（Peter McCallum）

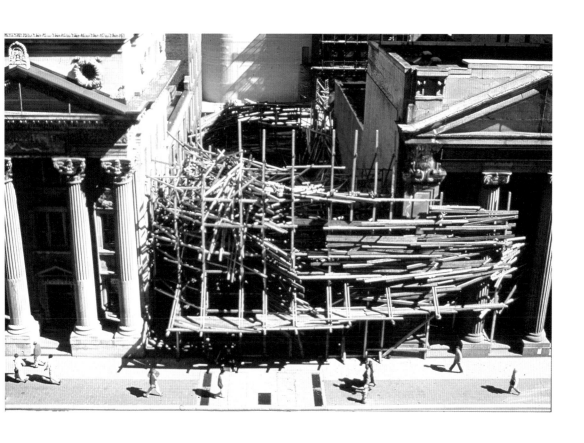

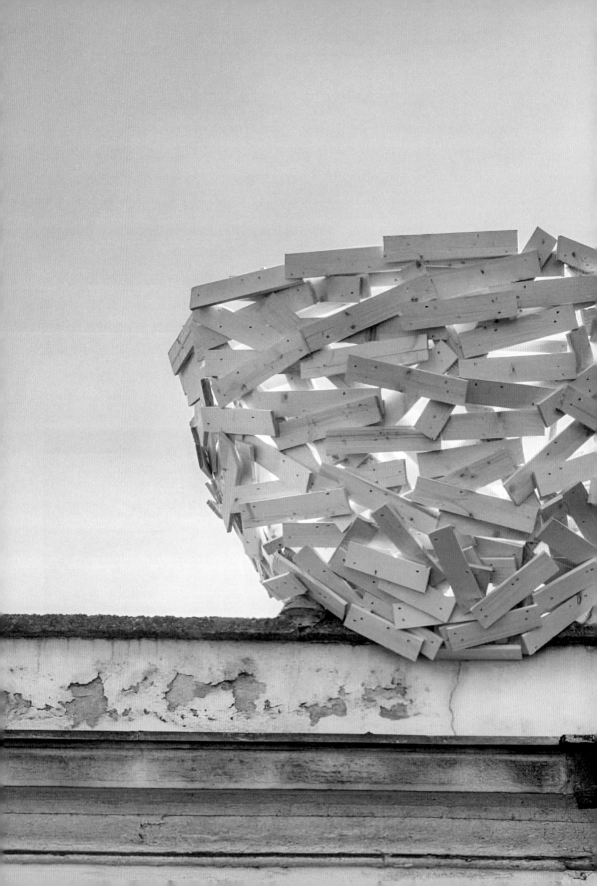

▲ 图 53　川俣正　《巢在米兰》　2022 年 3 月 31 日至 7 月 23 日
图片提供：BUILDING 画廊　　摄影：保罗・里奥齐（Paolo Riolzi）

【1】（日）千叶成夫. 日本美术尚未生成［M］. 范钟鸣，译. 北京：人民美术出版社，2014：405

形态并不是最重要的，"在空间里的作为比产生出的东西更重要，场所里的空间比放在场所里的作品更重要"[1]，这种观点在延伸空间理念的同时也拓展了雕塑的思维模式。

场域思维又引出了另一个重要概念——语境，这是思维的一种空间模式，它并非实体，却无处不在，不同的历史阶段、文化体系、意识形态均可视为不同维度的语境结构，通过在不同语境之间转换可能生成新的意义，将形态转变为观念。玛格达莱纳·杰特洛娃将巨大的木块制成家具的形态，不同的是，她充分利用木材纤维粗糙的特性，在其作品前感受到的并不是原家具所代表的家庭温暖，而是尖锐不适的印象，同时，她将家具放大并且去功能化（进行翻倒、倾斜，做出透视错觉感、去除关键部件等），也使得作品的指向与塞里恩的巨物化家具不同。作者的身份、木材的质感、纪念碑般的体量、与环境的关系、家具的功能暗示等丰富的作品信息都将观者的思绪引向对历史语境的感知和思考之中（图 54）。

4.3　物与时间

物理学意义上的时间是用以描述物质运动过程的"参数"，也就是说，是一种衡量用的坐标，对应的是物质的绝对"运动过程"。尽管时间与空间同为物体存在的构成要素，但雕塑艺术一直以静态和固定的方式呈现，将时间作为其所探索和研究的方向则需要认识论与方法的铺垫。莱辛在《拉奥孔》（及《论绘画与诗的界限》）中对文学（以诗为例）与视

▲ 图 54　玛格达莱纳·杰特洛娃
　　《项目 5》现场　1987 年
　　图片提供：纽约现代艺术博物馆

觉艺术（以绘画、雕塑为例）之间的关系进行了深入的论述，尽管人物动作的表现以及材料的物理变化等与时间相关的问题也会成为雕塑构思的一部分，但实际上时间性在古典艺术中被分类在诗歌等文学形式的探讨方向。当然，在某些浮雕作品中能够看到表现历史脉络的画面，但它们的时间线基本服从于故事情节，重点还是通过叙事性方式所呈现的主题，而非时间本身。较早将时间列为一个命题的是未来主义艺术家们，马里内蒂在《未来主义技术宣言》中宣称："我们重新描绘的姿态，将不再是普遍物力论中的一个瞬间，它应该仅仅是永恒的动态感本身。"以该宣言为基础，波丘尼在《空间中连续的形体》（图 55）中用形体组合变化表现了运动中的人体，其划时代的意义不言而喻，用"运动"的方式

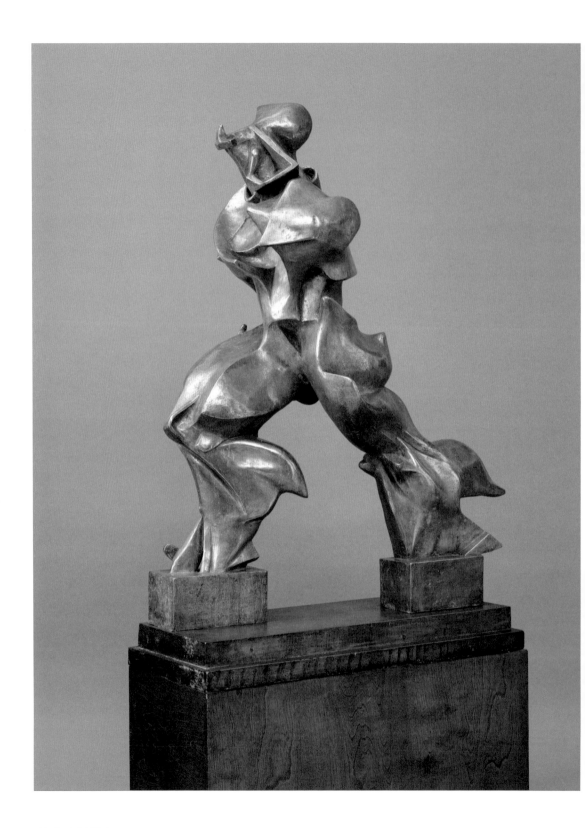

◀图 55　翁贝托·波丘尼
《空间中的连续形式》　青铜
121.3cm×88.9cm×40cm　1913 年
1950 年铸造　莉迪亚·温斯
顿·马尔宾的遗赠，1989 年
图片提供：大都会艺术博物馆

【1】（美）罗莎琳·克劳斯. 现代
雕塑的变迁［M］. 柯乔 吴彦，
译. 北京：中国民族摄影艺术
出版社，2017：4

展现时间开始成为雕塑的重要主题。考尔德通过马达装置驱动，将轻盈的金属片悬吊起来，使其随风力飘荡，或是利用重量平衡原理摆动，采取各类不同方式让物体运动起来，杜尚称其为"Mobile（移动艺术）"，对表现运动与时间的渴望将雕塑的主题不断延伸（图 56）。罗莎琳·克劳斯在《现代雕塑的变迁》中指出，"即使是空间艺术，也不能出于分析的目的拆分时间与空间的概念。任何空间组织中都隐含着时间经验的本质"[1]。克劳斯借由对极少主义的分析明确提出雕塑中空间与时间的关系问题，"贯穿全书始终，克劳斯向我们强调，时间是雕塑的主要属性。与较为明显的空间运用同时存在"（柯乔）。现当代雕塑中对材料特性的发现与运用使得创作者对时间性的思索与表达方式得以广泛拓展。

树木天然具有的生长属性使其成为表现时间的有效载体。安东尼·葛姆雷在早期作品中已经关注到时间的表述，通过对树木年轮的切断与雕刻，葛姆雷表达了时间的存续（图 57），他意图"让材料自己展示自己的起源和出身"。选择合适的媒材是创作的开始，用何种独特的方式展现并使观者能够知觉到则考验着艺术家的智慧。吉赛普·佩诺内的作品主题一直与树相关，在长期与树木对话的过程中，佩诺内发现树木生长的痕迹可以依靠观察和经验加以识别，通过挖掘（如雕刻一般的减法加工技巧）能够"重新发现树"，他沿着年轮将树木的边材去除（同时需要保留部分边材以展示出生长的过程），将平常不可见的树芯部分展现出来，通过树芯与边材并置的形式暗示树木生长的过程（图 58），这种处理手段演化出了不同的呈现形式——浮雕式、呼应空间的摆放式、直立的纪念碑式，"树是一件将其生命历程记录在其外形之中的雕塑品"。除了树木本身作为自然象征的隐喻含义，佩

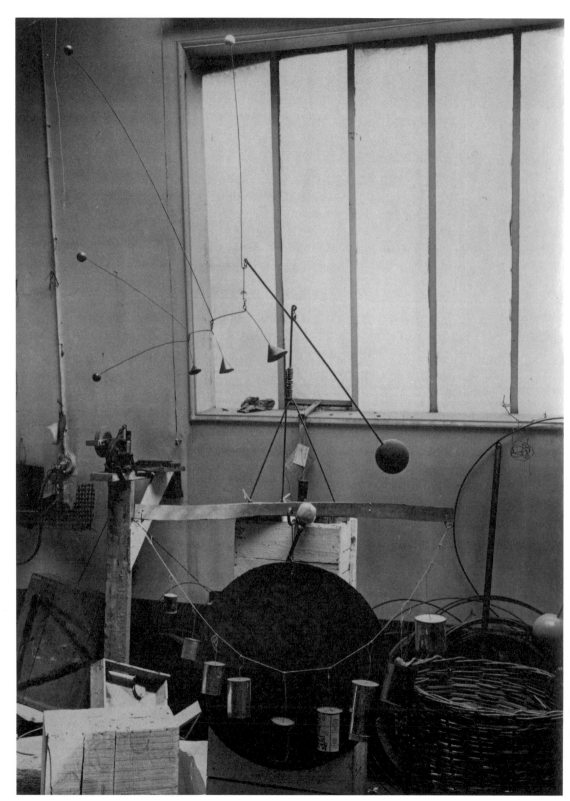

▲图 57　安东尼·葛姆雷
　　《最后的树》雪松
　　25cm×85cm　1979 年
　　图片提供：艺术家本人

◀图 56　亚历山大·考尔德
　　柯洛尼街 14 号工作室　巴黎
　　1933 年
　　图片提供：康定斯基图书馆、蓬
　　皮杜中心、马克·沃克斯收藏
　　摄影：马克·沃克斯（Marc Vaux）

诺内用巨大的工作量展示出的生长痕迹也使得观者感受到时间的存在（图 59）。

　　大卫·纳什将工作室建在树林旁边。纳什直言并不是构想出一个形态再用木材制作出来，而是木材的原始形态引导其采用适当的造物方式。纳什的作品加工的成分并不多，主要是根据木材的原始形态对其稍加处理，自然物与人力之间形成了一种和谐的关系（图 60）。"我曾经在木材上浇注熔化的青铜，这样一来青铜会啮合进烧焦并炭化了的形体中。当青铜凝固的时候，它是矿物——大地中的一种固体元素。你用热的元素使它熔化，那么青铜就变成一种流动的液体元素。然后你可以把它浇铸进一个空间中——空间是气体元素——那么青铜就又变回固

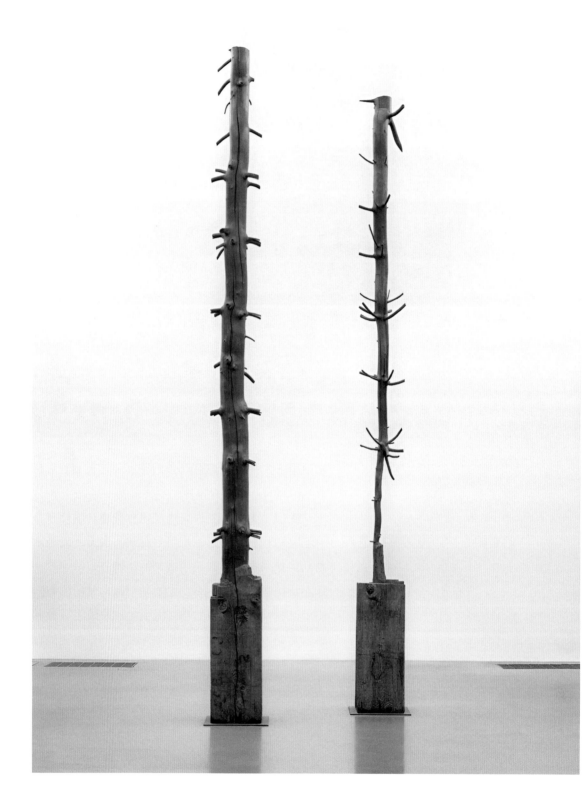

【1】（美）艾娜·科尔. 形式在时间中的行动——对话大卫·纳什 [J]. 刘海平，译. 世界美术，2011（3）: 49

体元素。"[1] 纳什的这段讲述清晰地表明其看待物质的态度，大地、空气、液体、燃烧物，循环往复的物质形式构成了世界的形状。纳什熟悉园丁培育的技巧，他使用传统技术种植了 22 株白蜡树并进行修剪，用于为植物造型雕塑，建造了一座如众神殿圆顶般的植物纪念碑。这是一个不断变化的雕塑，树木的生长与作者参与制造的过程（除了对植物的修整，作者本人也在植物不断成长的同时逐渐变老）成为作品成型的双重要素，对时间（运动）意义的展现十分丰富（图 61）。

不同文化与生活背景对时间的认知体系之间具有很大差异，这为创作者提供了不同的构思角度和表现资源，对时间问题的探讨也越发多元而深刻。在远藤利克的作品中火与木是作品的双重关键词，燃烧的火焰象征了生命力与温暖，而焚烧行为本身又代表了毁灭，最终碳化、黑色的木材令人联想到死亡与寒冷。在这里，关乎时间的问题成为哲学意义上的讨论（图 62、图 63）。即便没有看到火焰燃烧，碳化后物体的形态和气息已经足以令人联想到其生成的过程，"过程"所代表的"时间"成为作品的主要元素，而这其中所述的时间处于一种循环往复的状态而非单纯的"流逝"，这种认识源于文化传统，而非物理性的认知。木材所蕴含的生命体特性与燃烧的独特意义使之成为木材料使用的绝佳范例。远藤利克使用的水、铁（相对于铜的永恒感，铁的锈蚀效应与时间表现的关联度更强）等材料，也都体现了作者对起源问题的关注，而使用这些变化中的物质正是其表达时间的方式。

对于以时间为主题的创作来说，最重要的部分是如何理解时间与怎样表现时间。利用物理性的测度工具（如钟表）来表达是一种方式，另一种是从

图 58　吉塞普·佩诺内
《12 米树》605cm×190cm×130cm
1980 年
图片提供：艺术家权力协会（ARS）

▲ 图 60　大卫·纳什　《榆木框架》　榆木

　　167cm×122cm×58cm　　2010 / 2020 年

　　图片提供：艺术家权力协会（ARS）

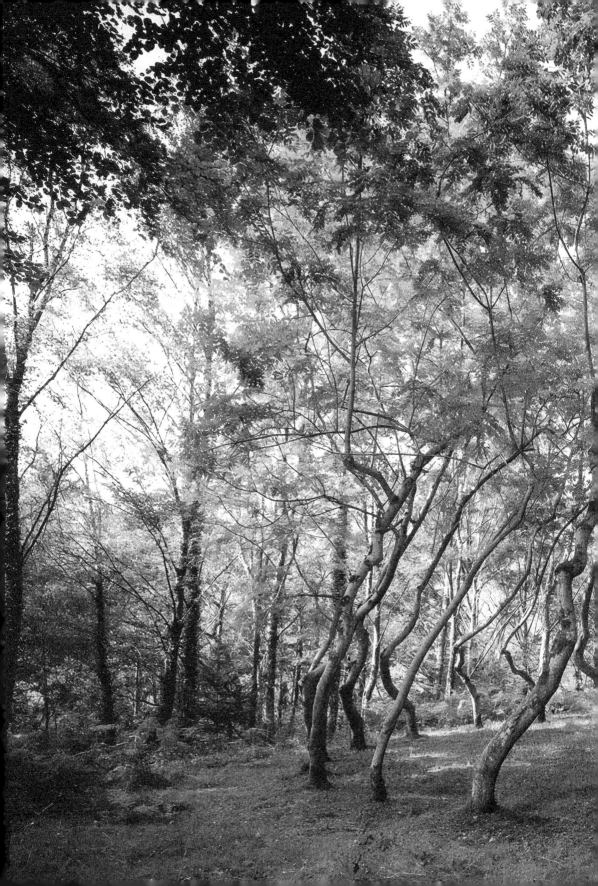

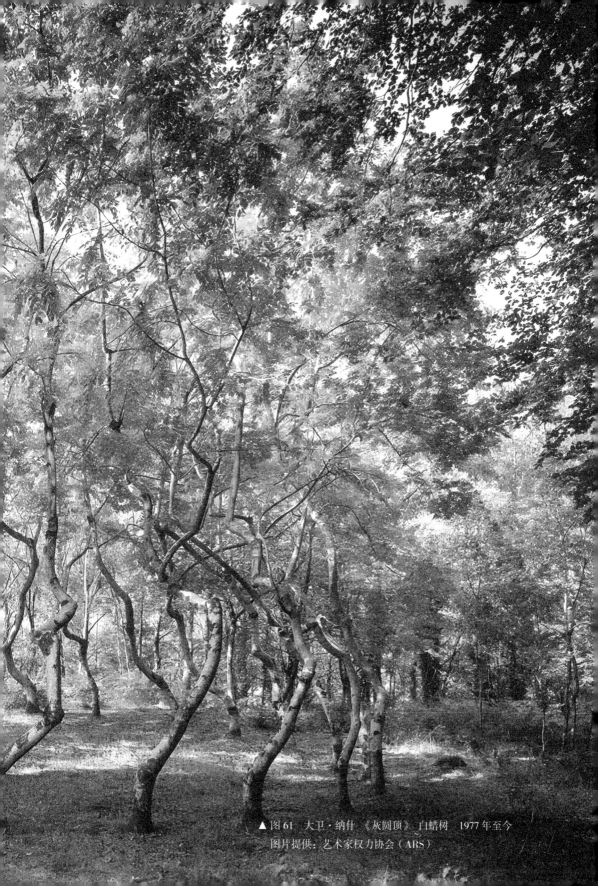

▲ 图 61　大卫·纳什　《灰圆顶》　白蜡树　1977 年至今
图片提供：艺术家权力协会（ARS）

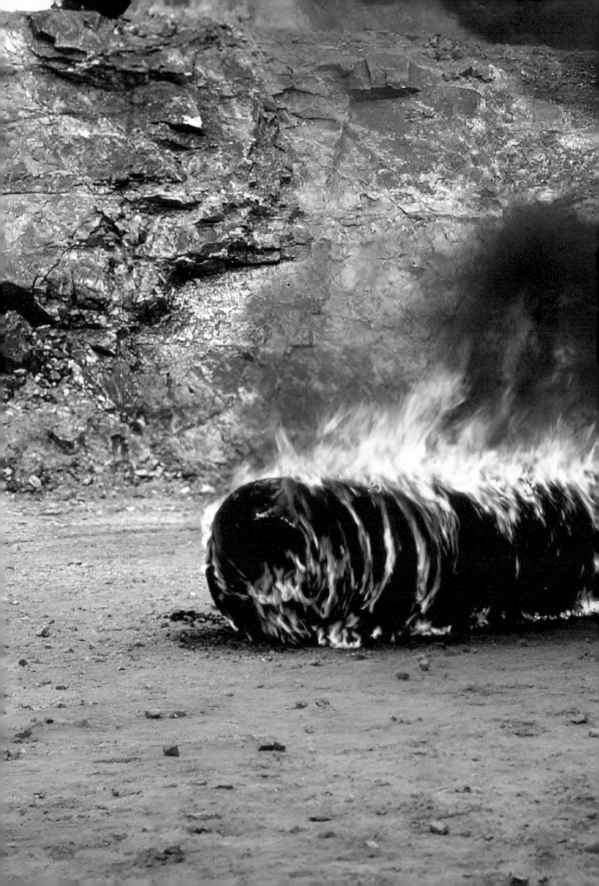

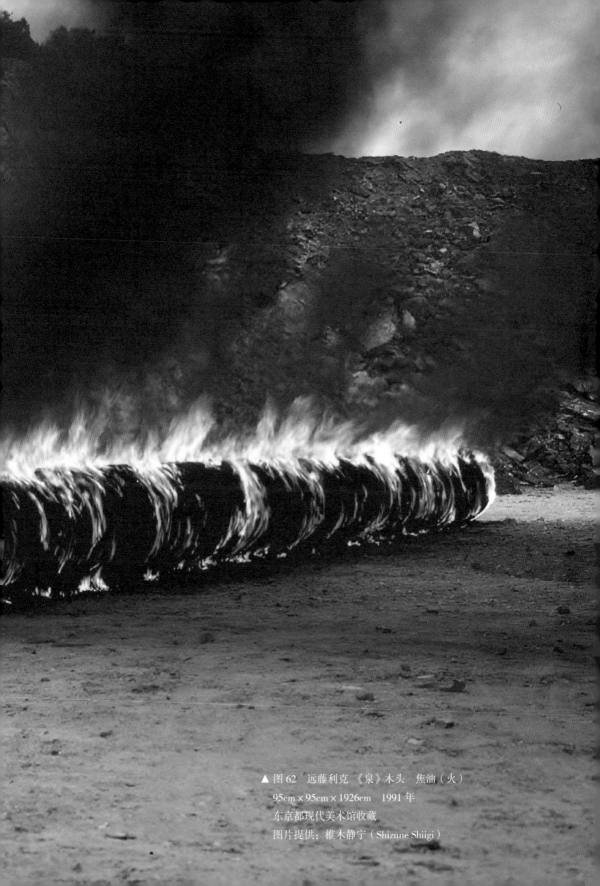

▲ 图 62　远藤利克　《泉》木头　焦油（火）
95cm × 95cm × 1926cm　1991 年
东京都现代美术馆收藏
图片提供：椎木静宁（Shizune Shiigi）

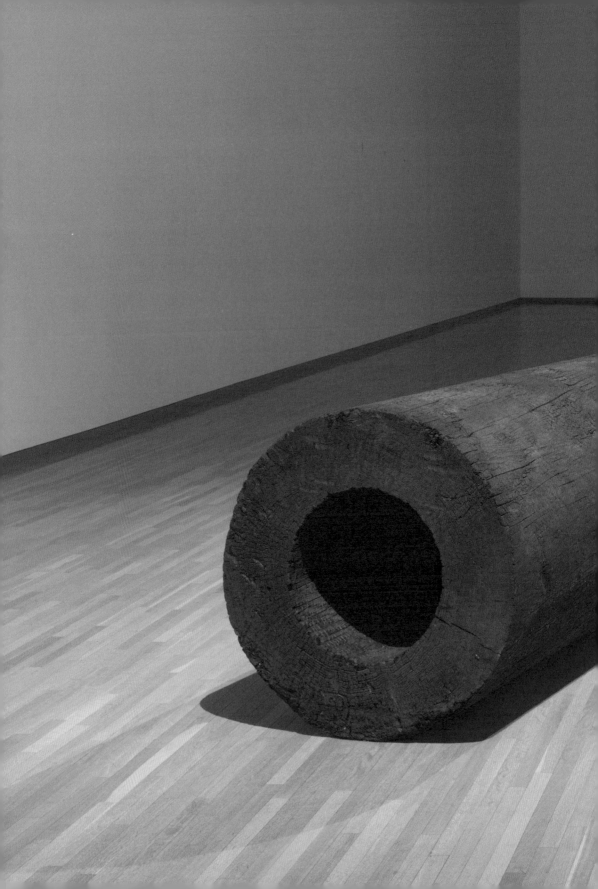

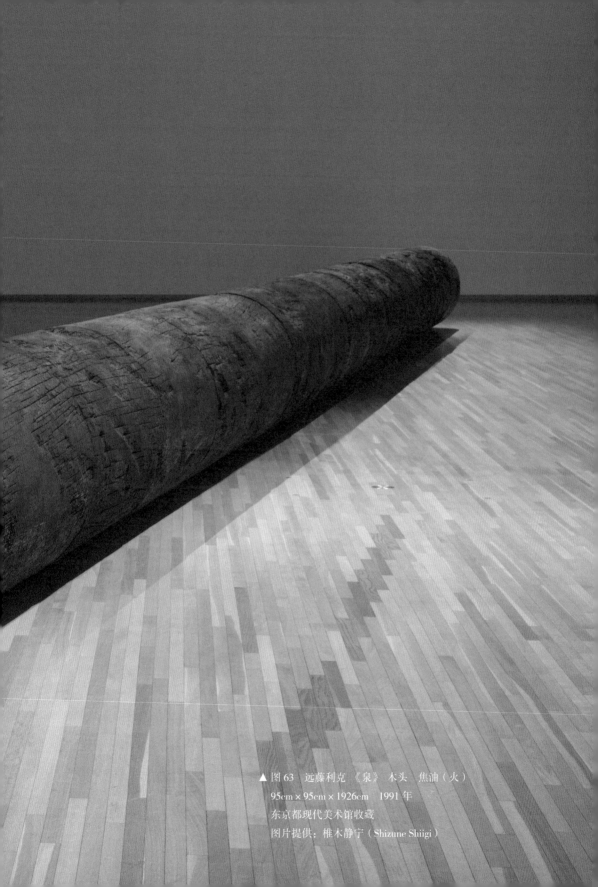

▲ 图 63　远藤利克　《泉》　木头　焦油（火）
95cm × 95cm × 1926cm　1991 年
东京都现代美术馆收藏
图片提供：椎木静宁（Shizune Shiigi）

【1】吴国盛. 时间的观念［M］. 北京: 商务印书馆, 2019: 37

【2】冯时. 中国古代的天文与人文［M］. 北京: 中国社会科学出版社, 2006: 3

【3】（英）史蒂芬·霍金. 时间简史［M］. 许明贤, 吴忠超, 译. 长沙: 湖南科学技术出版社, 2017: 40

更为浩繁与复杂的传统经验中寻找表达方式,"中国人的时间观活跃在本源性的标度时间经验中,对'时''机''运''命''气数'的领悟,构成了中国传统时间观的主体"【1】。深入探索与发现传统中对于时间的理解是一条有启发性的思维路径。在表现方法层面,传统也是一个资源宝库,"表(用太阳光投影的变化观测时间)作为一种最原始的天文仪器,它的利用不仅是古代空间与时间体系创立的基础,而且毫无疑问是使空间与时间概念得以精确化与科学化的革命"【2】。"立表测影"所代表的以空间变化表现时间的方式正是一种源于传统的独特呈现语言。而现代物理学为时空问题的探讨提供了新的思路与方向,这对于艺术表现也提供了启发,"在广义相对论中,物体总是沿着四维时空的直线走。尽管如此,在我们看来它在三维空间中是沿着弯曲的路径(这正如同看一架在非常多山的地面上空飞行的飞机。虽然它沿着三维空间的直线飞,但它在二维的地面上的影子却是沿着一条弯曲的路径)"【3】。

科技正以前所未有的速度融入生活,深刻影响我们观看与思考的方式,艺术家必须要回应这个问题。技术在改变生活方式的同时也在重塑我们的思想意识,这为艺术创作提出了新的思考方向与命题;而表达工具的革新在造就新的技术美学的同时也为原学科的媒介特征提供了延伸的可能。一个创作者必须要大量阅读,对艺术史有相对完整的认识,了解变迁的逻辑与规律,进而能够深入讨论和探索新技术的价值,拓展原有的思维模式和表达边界。而在这个过程中,"空间"与"时间"将会是更加引人入胜的舞台。

在"物象"与"物品"思维中,艺术家主动"制作"是作品成型的关键之一,形与质成为建构视觉形态的双重要素,而"物质"思维则反其道而行之,**由**

材料性作为作品最终状态的决定性因素（图 64 ）。在艺术史中，"去物质"（以话语、文字为载体的观念性艺术）、"非物质"（多媒体、数字艺术）、身体（行为、表演艺术）也都是重要的潮流表达方式，但"空无"不会骤然涌现，艺术家终究要以"实在"作为思考的基点和坐标。本书绝非希望创作者固守物质媒材，恰恰相反，全书的目标是构建一种整体和连贯的雕塑认知，在"走向虚空"之时也能够充分理解其生成的历史脉络与发展可能，并由此开拓更为深远的道路。

物质与存在是本源性的哲思，其在艺术表现领域的主要价值在于创作者用某种方式建立物与时空的"关系性"：降低主观造型因素以凸显观者整体的时空感受、将某种特定形式带入并重构场所特性、由所处地点的特征引导作品形态的生成，此三种方式皆与物所存在的环境具有密不可分的联系，是将人—观者、物—作品、场—环境之间关系的梳理、展现、重构作为进行创作的理由。这种思维模式营造了新的物我关系，由艺术家单向的输出转变为与观者协作共商。从这个角度上看，今日之艺术家需要适应更加具有整体性的创作方式，一方面，找寻不同类型的场所，如博物馆、乡村、社区等私人或公共空间，由场所特性所启发，被引导形成新的创作思路；另一方面，运用超越传统物质性的构成方式，综合使用不同的媒介手段，光介质、影像、气味、声音……创造更为丰富的全域型感知形态。

物象：不同树种所加工出的木材物理特性各异，质地坚实如各类硬木，硬度中等便于加工如樟木、椴木，较为柔软如桐木、杉木等，雕刻和使用方式也有不同；各类木材的颜色花纹千差万别，又可通过现代加工技术制成衍生材如多层板、合成木等，具有独特外观；树木的茎干枝叶生长规律不同，也能够受其启发建构新的造物方法。

物品：繁茂的树木具有自然、生命、成长的象征含义，枯萎的树木则带来相反的情绪感受；在不同文化背景中，特定植物带有复杂的关联信息，松柏代表坚韧不拔，桃木能够驱邪避秽，棕榈、橄榄、橡树寓意各异；木材广泛应用于家具、建筑、生产用具等领域，具有强烈的生活与记忆指向；很多人类发展史中（或与某些历史人物有关）的故事都与特定树木有关。

物质：树木是一种有机生命体，在生态系统中具有重要作用，一方面，树木可以演化为不同的物质形态，如碳、泥土、化石等；另一方面，树木与人、动植物或其他自然中的物体协调统一，树木不同的尺度、形态会与其所在空间环境产生互动关系，树木生长的过程可以反映出时间运行的痕迹，由于木材在不同文化背景中的广泛应用能够利用其表达不同的时空观。

▲ 图64 树木的使用方式分析

* 本图对树木的使用方式进行了不同层次的分析，意在启发读者展开进一步思考，并能够借鉴此图形成考察不同材料时共通的思维模式。

第5章 结 语

对材料的认识过程有先后，但并没有哪一种方法是更好、更先进或是孤立存在的。造型法则中并非就没有隐喻，探索物性也并非不需要形态，艺术家完全可以把多种方法有机地消化，综合形成一种新的表达手段。从这个意义上来说，物质材料本身也不是最重要的，通过认知体系的完善建立"问题"意识才是核心，即由寻找答案的过程来引导形态的选择。媒介技术与表现手段不断丰富，学科交叉的语言逻辑使得雕塑的边界迅速拓展，但这种种趋势的真正价值并非仅是作为呈现视觉奇观的新形式，而是对相应问题的深层次、多维度探究。

5.1 融会贯通

当今的客观趋势是使用技术途径让创作加速和便捷化，而与此同时，更为根本性的问题也在不断显现：在掌握工具之后如何运用其进行创作？怎样在具备一定的实践经验后进一步开展长期研究？关键在于构建完整的雕塑认知体系并由此深入探索。中式与西式传统雕塑体系研究的目标是理解在不同观念驱使下对立体造型的不同认识和表达能力，材料加工的意义是通过实践深入掌握与运用材料的思维方法，数字、动态技术则是探索研究和表达时空

感知的新形式……在掌握"系统性雕塑思维方法"的理念下综合运用形体、材料、空间、时间等多重表现形式，根据探索的需要主动选择创作语汇。本书所探讨的理念均基于前瞻性判断，跟随技术、工具抑或潮流的加速迭代而变不是创造的最终目标，思维意识的系统性扩展才是其本质，创作由此走向造物的不同领域，或重塑经典，或跨界互通，乃至非物质的虚拟之境。雕塑艺术的重要价值在于其作为人类物质文明代表性领域所具有的坐标价值和连接意义。艺术家在充分掌握雕塑认知体系之后的发展逻辑大致有三种：一是对雕塑、装置、公共艺术类的深入探索，由雕塑的认知体系延伸而走向传承、精研或创新之路；二是进入与工艺、产品、空间设计相关的交叉领域，从建立物体性与时空意识的思维基础出发，掌握相应类型基本专业技法之后，转向更为丰富的材料与空间艺术领域；三是进行视像、虚拟类艺术形式创作，这是一种在理解技术与工具原理的基础上以时间性为特征的艺术类型。

本书以艺术家与作品作为分析的论据，在真实的艺术活动中，创作者并非只关心固定类型的模式，而是将多种思路综合起来运用，很多人也并不局限于使用单一材料，而是融合多种媒介，为问题提供新的阐释角度和解答方式。瑞秋·怀特里德以《房子》为代表的系列作品可被视为表现空间主题的杰作。怀特里德放弃作者性的主动造型而直接表现空间，利用混凝土、树脂等材料流动与凝固的模塑方式将虚无的空间"实体化"，空间中所蕴藏的情感与记忆也被"具象化"了（图65）。随着媒介的扩展以及科技手段的日益进步与日常化，表现的语汇和可能性不断拓展。埃利亚松联系光与空间，在泰特美术馆巨大的展览场地中，单频闪灯组成的半球形

▲ 图 65　瑞秋·怀特里德
《无题（房子）》混凝土、木材、钢铁
1993 年（于 1994 年 1 月 11 日被摧毁）
图片提供：艺术家本人、鲁林·奥古斯丁（Luhring Augustine）

屏幕发散出的黄色光线与造雾装置生成的烟气将整个大厅填满，观众仿佛身处落日余晖中，走动、就座或随意交谈，艺术家用自己的方式改变空间特性，激活了观者的想象（图 66）。宫岛达男用数字显示装置呈现的作品使观众通过可视化的方式得以直观体验时间。装置的展示形式随着技术的进步不断变化，数字 1~9 的周期性跳动使得时间的流逝和循环往复被真切感知，从而引发观者对时间意识的关注与思考（图 67）。

当代雕塑创作中重要的原则之一是让作品能够串联起更为复杂的关系，传达更加丰富的信息。在创作语言的使用上应趋向于综合，实践者完全可以

▲ 图 66　奥拉维尔·埃里亚松　《天气计划》　单频灯、投影箔、雾霾机、镜面箔、铝、脚手架

26.7m × 22.3m × 155.44m　2003 年

展览现场：泰特现代美术馆，伦敦，2003 年

图片提供：艺术家本人、Neugerriemschneider 画廊、Tanya Bonakdar 画廊

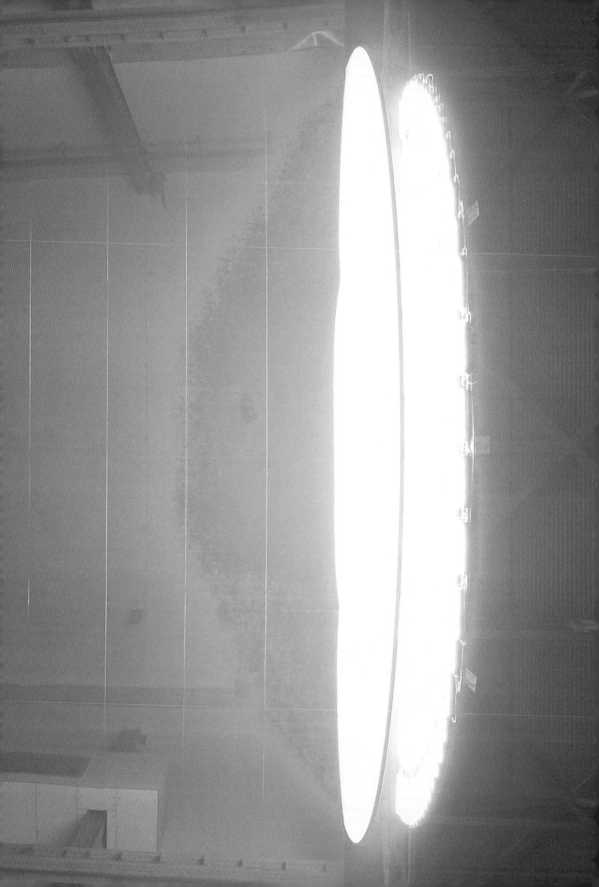

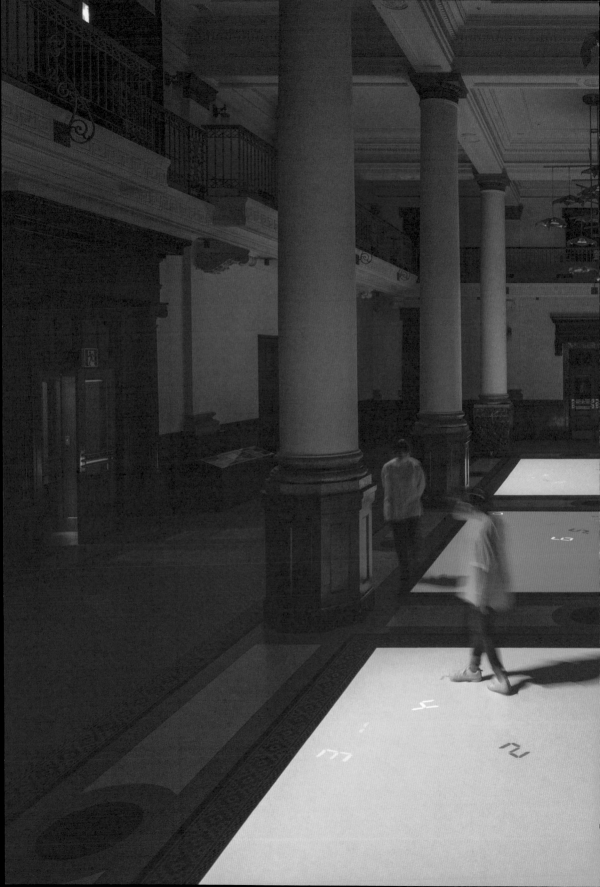

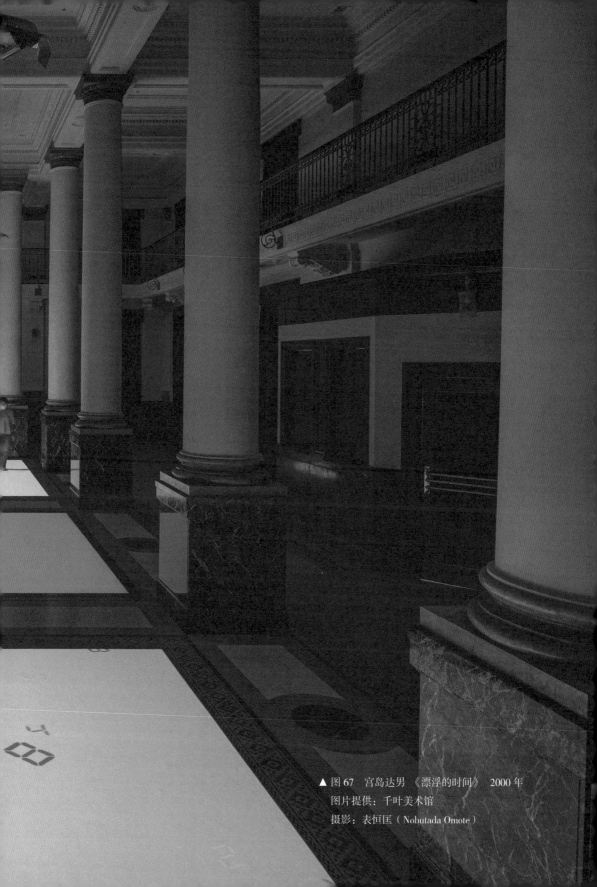

▲ 图 67　宫岛达男　《漂浮的时间》　2000 年
图片提供：千叶美术馆
摄影：表恒匡（Nobutada Omote）

将所有思维与方法系统学习和理解后融会贯通，发现新的问题，探索新的角度与方向。《7000 棵橡树》（图 68）是博伊斯长久以来对"社会雕塑"理念探索后付诸实践的成熟阐释。除了树木（自然）、玄武岩（历史）以外，最重要的"材料"就是群众的参与，卡塞尔市的群众可以捐款、提意见、参与种植，博伊斯认为扩展后的艺术概念应该全面解放和代表人类的一切创造性活动，也即是"人人都是艺术家"。"《7000 棵橡树》身体力行地拓展了艺术的理念，雕塑的定义也从形状、尺度、比例被延伸到人类思想和行为的领域"，社会雕塑"的本质特征就是可感知性、可经历性，《7000 棵橡树》这件作品甚至起到了改变艺术定义的意义"。[1]

▼图 68 约瑟夫·博伊斯
《7000 棵橡树》印刷品
图片尺寸：60.3cm × 84.2cm
图片提供：艺术家工作室、泰特美术馆、苏格兰国家美术馆

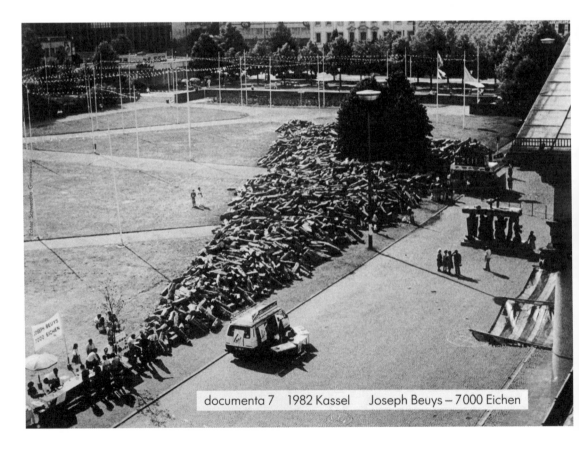

documenta 7 1982 Kassel Joseph Beuys – 7000 Eichen

【1】贺询 编译. 7000 棵橡树［G］. 博伊斯在中国文献集. 北京：中国青年出版社，2013：297

古代传统形成于相对封闭的环境系统之中，而当前的现实状况则充斥着不可避免的文明互鉴与深度融合，今日的艺术话语体系建构一定要基于全球视野。传统思想中对于认识和感知客观世界具有独特的思考，深入挖掘传统资源并转译为当代语法能够使我们更加确切的表述精神和情感，"物象生成、物品使用、物质探究"思维模型为这种转化提供了方法与路径（图 69）。陈箴作品《绝唱—舞身擂魂》（*Dancing Body—Drumming Mind*［*The Last Song*］）中汇集了来自世界各地的椅子和床（这些日常用的物品与身体感受直接相关），去掉面板，将它们改造为牛皮鼓，观者在欣赏作品时需要使用作者提供的鼓槌（由废弃物改造而成）敲击，在人、物、场的"共鸣"中，作品所要表达的意义得以被观众直觉体验（图 70）。陈箴说："旧物件的使用并不只是个审美问题，我更关注的是它的历史、文化社会背景以及与人的一切关系。这都隐藏在物质的外壳之下。"［2］需要指出的是，该作品原为特拉维夫美术馆定制，与文明的冲突有关，而其中改造旧物的方式、击鼓行为所代表的"驱烦解扰"、敲打所暗指的"棒喝"以及主题中传递的融和理念都源自传统的智慧。

【2】徐敏 编著. 陈箴［M］. 长春：吉林美术出版社，2006：143

■ **材料认知的基本方法：**

1. 形态（造物的形式与手段）

2. 隐喻（某物所蕴含的意义）

3. 存在（物质与时空的关系）

4. 融和（开拓新的思维方向）

有形 → 无形 → 自在

▶ 图 69　材料认知的基本方法

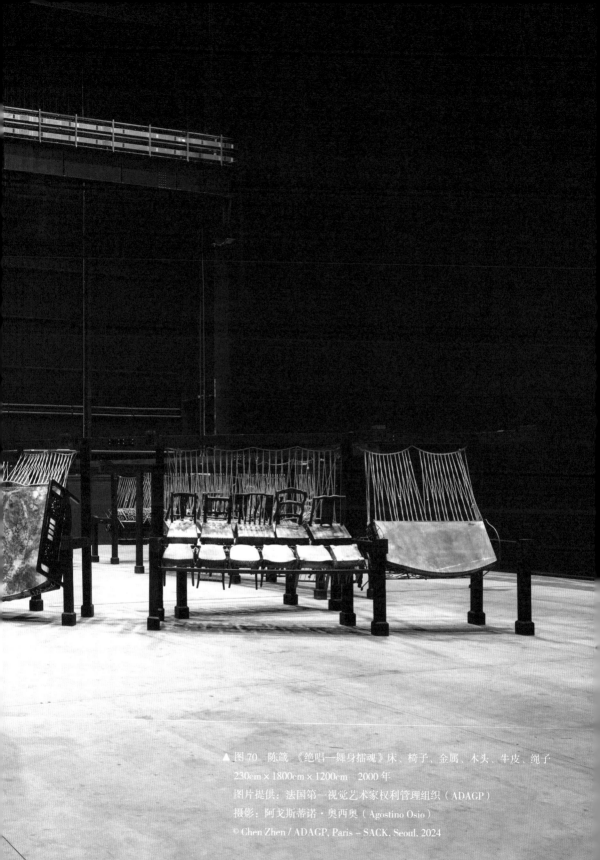

▲ 图 70　陈箴　《绝唱—舞身措魂》床、椅子、金属、木头、牛皮、绳子
230cm × 1800cm × 1200cm　2000 年
图片提供：法国第一视觉艺术家权利管理组织（ADAGP）
摄影：阿戈斯蒂诺·奥西奥（Agostino Osio）
© Chen Zhen / ADAGP, Paris – SACK, Seoul, 2024

5.2 超越方法

本书在写作中使用了大量与"现代主义"相关的理论和作品。格林伯格通过对诗歌与音乐的比较论述提出，相对于17世纪至19世纪绘画、雕塑企图仿效和再造"文学的效果"，现代主义的主要任务是"（各门艺术）追索它们的媒介"，达到一种"根本的纯粹"。在路径上"形式主义"成为现代主义的基本设定，对技术的执着成为"有决定性意义的根本特征"。格林伯格认为，雕塑的外在独立性使其成为现代主义视觉艺术的代表，"绘画和建筑都在努力追求像雕塑那样自给自足，而且只有雕塑才能自给自足"[1]。现代主义源于对"古典"艺术的反叛，而对于更为古老的——古埃及、古希腊、中世纪、古代非洲、古代东方的艺术，现代主义艺术家则抱着借鉴与学习的态度，古代与现代无法被笼统割裂开。迈克尔·弗雷德进一步阐述了现代主义的范式，他认为艺术与物性（Objecthood）是完全不同的东西，日常的物品具有物性（非艺术的条件），艺术品则通过"击溃或悬搁它自身的物性"得以独立，而弗雷德所要批评的实在主义（极少主义）"支持物性只不过是对新型剧场的一种追求罢了，而剧场如今已成为艺术的否定"，"正是由于它们（纯粹的现代主义作品）的在场性与瞬间性，使得现代主义绘画与雕塑击败了剧场"[2]。但最终，看似严格缜密的现代主义还是"坍塌"了，曾作为格林伯格追随者的罗莎琳·克劳斯直接批评了形式主义的"庸俗性"，提出"艺术品的内容很重要，一些作品的内容就是比其他多，比

【1】Clement Greenberg, The New Sculpture, Art and Culture, Boston: Beacon Press, 1961: 145

【2】（美）迈克尔·弗雷德. 艺术与物性［M］. 张晓剑，沈语冰，译. 南京：江苏凤凰美术出版社，2013：161、177

【1】（美）罗莎琳·克劳斯. 现代主义观［G］. 杜可柯，译. 白立方内外·当代艺术评论 50 年. 北京：生活·读书·新知三联书店，2017：140

【2】（美）罗莎琳·克劳斯. 扩展场域的雕塑［M］. 周文姬，路钰，译. 前卫的原创性及其他现代主义神话. 南京：江苏凤凰美术出版社，2015：232

其他好"[1]。克劳斯更加关注作品所表现的主题和深度，并进一步指出："在后现代领域，艺术实践不是由雕塑这个特定介质界定的，而是由合理运用一系列文化术语得以界定的。因此任何一种媒介都是可取的，如摄影、书籍、墙上的线条、镜子或雕塑本身。"[2]但"反形式"并不意味着否定现代主义回到古代，正是由于现代主义对探讨艺术纯粹性问题的努力，艺术家对于思想观念与表现形式之间的关系有了更进一步的思考，使其成为其后的艺术家要延续或背离的"坐标"：一方面，一些艺术家继续沿着"媒介性"不断探索，如"时间与运动"战胜了"瞬间"成为雕塑的本体语言特征之一，许多雕塑家还会借用不同文明形态对物的理解与处理方式，从而进一步丰富和延伸雕塑媒介的语汇，如葛姆雷所言"容器"式的空间理念，大卫·纳什、莱普使用的物质运转思想等均源自东方的古老智慧。另一方面，作为纯粹形式之对立面的现实生活重新走入艺术家的视野，成为极具生命力的创作领域。由此可见，将现代与当代（后现代）之间的关系视为简单的替代关系也是不明智的（图 71）。

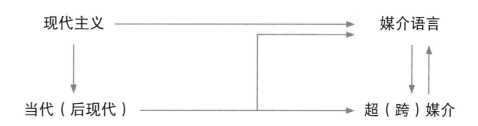

▲ 图 71　现、当代雕塑的媒介思维

本书试图通过对"物象、物品、物质"三条线索的讨论，综合摹古、现代性、本土化、装置等不同的创作思路，构建一种具有普遍意义的雕塑思维体系。"物象"思维连接了古代、现代直至当下，"物品"思维源于对现成品的发现，在今天也趋向于借由现成物发展为新的造物方式，"物质"思维则是由现代主义以来对媒介独立性在材料领域不断深入探索导致的必然结果。需要特别指出的是，本书并非要将创作引向工作室艺术这一传统样式。艺术品主题与形式间的关系总是在相互交错中前行，强调主题思想的思辨性与观念化使创作具有更多文本价值，却解构了作品的视觉意义；形式与技术天然所带有的封闭性和孤立性，可能会使作品与生活脱节，变得主观而冷漠，两者只有在深度融合、互为倚重之时才能够互相配合，产生指向未来的道路。对时空的感知来自于真实存在的物体关系，而非 VR（虚拟现实），对材料的认识立足于双手的劳作，而非图像与想象，对群体情感的关怀成熟于现实生活的体验，而非碎片化的媒体信息。媒介属性与语言本身的探索能够成为一个方向，但这并非雕塑的终结，而是开始，在此方向继续探究当然是成熟可行的，但还有一些人会走向未知的领域：一方面，应对前所未有的挑战——人工智能，以形式技巧组建形态模型终将走向末路，用新媒体工具复述视像奇观已然难以为继，更为重要的是思维角度与生产模式的创新。另一方面，我们也不可能无视身处的现实，生活中还有许多比艺术本身更重要的事需要诉说。真正的艺术家不会被既定规则所困住，而是以关怀之心、明澈之眼洞察这个世界，超越方法并不是无法，而是更深刻的领会。

宋冬在艺术生涯中一直关注于生活与艺术的关

系、行为、影像、装置都是其常使用的作品形态，他的表述中则透露出意蕴幽远的诗意。他偏爱旧物。宋冬曾谈到母亲对纸的使用，"一张纸可以写、画，之后可以当作草稿纸，写满东西了还可以叠成小玩具或者包东西，用完之后产生了褶皱可以用来擦桌子擦地，最终，脏了以后还能够用来燃火，化为灰烬，一张纸的一生就这样结束了。这叫作物尽其用"。这段平静却令人深受震撼的叙述让我们真切地体会到一代人对于物的理解，这种看待和使用物的方式（物质困难时期的平民智慧）打开了一个时代中个体的记忆，而收集和保存物的目的（为儿子的未来生活打算）又展现出中式家庭浓厚的情感——相较于西方家庭的更多身体接触，传统中国家庭更擅长以物的方式表达关心。当艺术家面对比艺术本身更加浩大而复杂的议题时，一般制作所能表现的内容是非常有限的，现实世界中已然存在并带有时空信息的旧物就成为最准确的表达媒介。作者在《物尽其用》（图72）中没有制作任何新的所谓"艺术之物"，只是将母亲所收藏的数量庞大的日常使用之物展示出来，正是这种无制作、无美感、无主题的平凡"呈现"使得物超越了物本身，成为比物质更加永恒而深远的人类之爱的见证。而这，就是艺术的善意。

现代主义讨论了雕塑之所以为雕塑的纯粹价值，当代艺术理论又将雕塑带入重构人、物与时空关系的整体性思维之中，今日之雕塑已然超越单一的物体属性，蜕变为具有综合性艺术生产特征的创新型领域。对于专业创作者来说，语言与形式的吸引力是无穷的，一抹塑痕，一片颜色，一块质感，一方意境都令人着迷，入迷即为执着，执着亦可视为封闭。观念则是另一种诱惑，当艺术家沉醉于理论与

观点的阐释时，他们不仅在逃避创造感知形态，同时也在自己与现实之间筑起一道高墙。交流互鉴的首要条件是找到共识，而"共识"来自对母学科的总体性理解，并以"体系"作为基点寻找潜在的合作方向，最终做到兼容并蓄、触类旁通，真正具备参与到深入探索或建设新型交叉学科的能力。本书所构建的思维与方法是一条路径，而非目标。未来之艺术家需要走进体系，穿越中西相异、古今殊途、学理森然模式的迷雾，将观念、形式与生活共振，成为适应新型艺术生产方式的觉悟者。

思考：

1. 木质媒材（或扩展至泛指的"材料"）还有哪些能够继续发掘的特性？

2. 以对物质存在的感知作为认识基础，怎样延伸至呈现虚拟技术的意识？

3. 从材料出发介入跨学科实践的路径有哪些？

4. 怎样将形式与主题统一起来看待，走向更加广阔的艺术之境？

5. 在人工智能迅速发展的当下，如何思考艺术（或艺术家）的作用和意义？

◀图 72　宋冬
《物尽其用》　2005 年
图为作品在纽约现代艺术博物馆
展出　2009 年
图片提供：艺术家本人

艺术家索引

（按文中顺序）

后　记

　　十三年前，我从前辈王小蕙老师手中拿起木雕教学的接力棒，彼时的我深感惶恐。由于教学空间拮据，每个暑期我会与小蕙老师一同带学生赴南方的加工厂授课实习，我边学边教，跟随她走访了许多雕刻师和不同特色的工厂，结识了不少艺术家和从业者，了解到木雕行业的情况。我将小蕙老师的教学方法视为圭臬，反复研究，默默实践，逐渐意识到这一门类艺术的价值和意义。

　　十年前，在历经反复讨论、协商、规划、筹资之后，木雕工艺实验室建成使用，我们终于拥有了在身边就可以进行木材料制作的场地，这大大激发了大家的创作热情，有启发性的成果不断涌现。我作为主要负责人也在思考如何开展新形态教学以应对风云变幻的艺术浪潮，在继承前辈教学理念的基础上探索新的授课与研究模式，经过多年磨砺，以"木材料语言"为名的教学体系逐渐成形，并得到许多同道的积极反馈，此时的我甚感欣慰。

　　弹指一挥，实验室也由宽敞渐渐变得局促，设备、木料和作品将空间填满，学生的身影来去匆匆，原木之味惹人驻足。钢铁、纸、线绳、竹子、塑料……当它们也自然而然地出现在工作台上时，作者的思维已然超越了这个房间。中医药材绝大部分选自植物，因此中药也被称为"本草"，有关树木的诗歌、典故、生活经验更是不胜枚举，木材绝非仅为一种质料，而是与我们的生命、情感、文明相关联的媒介，蕴藏着无穷能量。

　　时光之河奔流不息，本书也不过是一颗小石，如能在

读者心中激起片朵浪花已属大幸。作为教师、创作者和研究者我已尽力撰写每个部分，但书中之论仍处在变化的进程之中，因此难免存在一些疏漏之处，在之后的工作中我会持续补充和改进。感谢傅中望、吴高钟、宋冬、史金淞老师的热情鼓励和支持，清华大学出版社宋丹青女士为本书出版提供了重要帮助，我的同事石英先生，学友朱璞乾、王冬诸君协助书稿完成，同时也感谢为本书所用图片提供版权的诸多国内外艺术家与机构。

"无边落木萧萧下，不尽长江滚滚来。"在我心中，艺术是一个信念、一条道路、一种归宿，万千年的沉淀使其坚固、丰满、光亮。面对命运，我们都要经历少年之惑、中年之艰、暮年之憾，坚持抑或放弃？等待还是奔走？抗争或者和解？……生活如水，时移世易，起落如常，唯有艺术之舟终将穿越雨雪风雾、激流险滩、崇山峻岭，驶向人类情感与智慧的汪洋大海。

罗　幻

2023 年 8 月于北京